Storie dalla Valle del Sacco

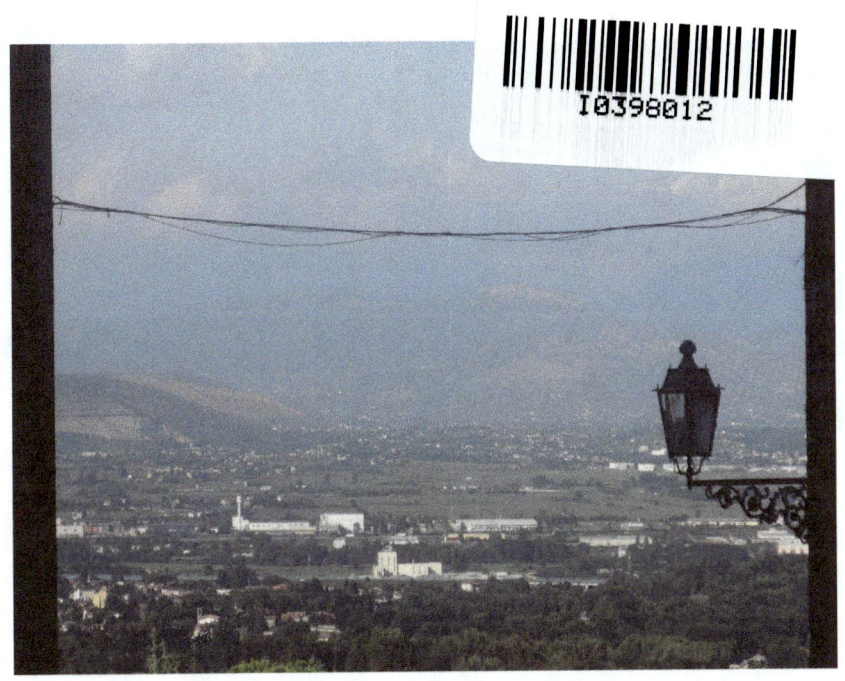

Salvatore M. Ruggiero

In copertina
Panorama della Valle del Sacco visto dal centro storico di Supino, FR.
Foto dell'autore.

Ascolta la Ciociaria, amico.
Tu fuggitivo per strade forestiere
che vanno sempre altrove, ascolta
nella conchiglia remota del mio cielo,
nella lagrima che goccia dal suo frutto,
nel volo d'una foglia che t'arresta
al confine d'un bosco avventuroso,
ascolta la Ciociaria alle sorgenti.
Dovresti ascoltare la Ciociaria
alle rive del Sacco,
una notte a Ceprano…

Dall'Ode *Ascolta la Ciociaria* di Libero de Libero.

A Libero de Libero, cantore della Ciociaria.

Presentazione

E' accaduto spesso, purtroppo, nelle mie peregrinazioni in Ciociaria, che insieme a una grande quantità dei beni artistici, storici, ambientali, paesaggistici e architettonici mi imbattessi anche in qualcosa di spiacevole da descrivere e da raccontare. Insomma, che dovessi documentare, da testimone incolpevole un danno, una bruttura, il segno evidente di un degrado e di una incuria in cui versano, per nostra fortuna, alcuni luoghi isolati del nostro bellissimo territorio. Ma quello che sono costretto a documentare e a narrare a proposito della Valle del Sacco va oltre le più disastrose aspettative, supera di gran lunga tutte le esperienze precedenti e colma abbondantemente la misura. Perché occuparsi delle Storie dalla Valle del Sacco significa, purtroppo, occuparsi della cd. *Valle dei Veleni*. Come questa, originariamente splendida e rigogliosa ora famigerata, valle ha cominciato ad essere definita negli ultimi decenni della sua sfortunata eppure nobile storia. Nella Valle del Sacco, infatti, tra Colleferro e Frosinone, dai primi anni '60 è sorto un importante distretto industriale, oggi ampiamente in crisi. Per l'intensa attività industriale, soprattutto chimica, e la creazione di discariche a cielo aperto, si è creato un sovraccarico di elementi inquinanti che negli anni hanno contaminato le falde acquifere del Sacco e i terreni circostanti. In particolare, il beta-esaclorocicloesano venne usato abbondantemente fino agli anni settanta per la produzione di insetticidi, fino a quando non fu limitato e infine proibito nel 2001. Le acque piovane che colavano nei terreni delle discariche a cielo aperto e si convogliavano nei fossi detti *Fosso Savo* e *Fosso Cupo* hanno

creato un inquinamento costante del fiume Sacco, il quale, esondando periodicamente, nei decenni successivi portò gli inquinanti sui terreni limitrofi destinati a coltivazione agricola, generando problemi in tutta la catena alimentare. L'apice dell'avvelenamento si è avuto nel 2005, ma per quasi cinquant'anni, il lindano prodotto negli stabilimenti della Caffaro è stato sversato nel Fosso Cupo, un piccolo affluente del Sacco nel territorio di Colleferro. Da qui è passato nel fiume, contaminando poi le falde acquifere, i terreni e, attraverso la catena alimentare, le persone. L'interesse delle autorità sulla Valle del Sacco è arrivato tardi, forse troppo, solo nel 2005, dopo che 25 mucche furono ritrovate morte stecchite sulla riva del rio Santa Maria, un ruscello poco più a sud, nel territorio di Anagni. In quel caso non si trattava di lindano, ma addirittura di cianuro. Era stato uno sversamento isolato ad ammazzare le bestie, eppure quelle immagini spettacolari fecero il giro del mondo e misero sotto la luce dei riflettori della stampa nazionale ed internazionale l'inquinamento decennale del territorio. Una esondazione successiva del fiume, avvenuta nel mese di maggio, portò sulle coltivazioni di mais e di fieno poste lungo le sponde del fiume e finanche nel latte dei bovini un'elevata quantità di sostanze tossiche che costrinse all'abbattimento di molti capi di bestiame, alla distruzione dei prodotti agricoli e alla chiusura di alcune aziende responsabili dell'inquinamento. Subito dopo lo scandalo del *beta–esaclorocicloesano* del 2005, nel 2009, ad Anagni scoppiò il caso *Carbon Black*, la cenere della lavorazione delle gomme fuoriuscì dallo stabilimento Marangoni. Il *carbon black* invase il territorio e le abitazioni circostanti, in un raggio di centinaia di metri, si depositò nei terreni, inquinando con

massicce dosi di diossina. Dopo poche settimane dal disastro, sempre la Marangoni diede vita al controverso esperimento industriale denominato *car fluff*, un progetto che prevedeva l'incenerimento delle plastiche delle macchine a fine vita. La situazione fu presto insostenibile per gli abitanti di Anagni, rimasti prigionieri dentro casa e minacciati dall'aria irrespirabile e dal divieto di tenere animali e, addirittura, di coltivare il proprio orto. Dal 2005 è in corso un progetto di monitoraggio di lungo periodo della salute della popolazione nell'area della Valle del Sacco, in carico al dipartimento di Epidemiologia della ASL Roma e in collaborazione con la ASL Roma G e Frosinone e l'Istituto Superiore di Sanità, al fine di verificare lo stato di salute dei cittadini dell'area. È stato riscontrato un quadro di mortalità e morbosità tra i peggiori nei tre comuni della città metropolitana di Roma rispetto al resto della regione, ma il controllo periodico della popolazione fa sì che non si debbano creare allarmismi, e sulla base delle conoscenze scientifiche dell'Organizzazione Mondiale della Sanità l'allattamento al seno resta comunque consigliato. Colleferro, è ritenuto l'epicentro della contaminazione della Valle del Sacco, a causa di una fabbrica che produceva pesticidi. L'inquinante chimico tossico presente nel fiume Sacco si è poi trasmesso in tutti i comuni della zona. Questo inquinante venne addirittura sotterrato in fusti tossici negli anni '60 e, sempre in quegli anni, vennero interrate tonnellate di altri rifiuti tossici. Alla faccia della *Terra dei Fuochi* campana e in buona pace della tanto sbandierata *rivoluzione industriale* nella Valle del Sacco. In quella che nel frattempo è diventata la *Valle dei Veleni* si vive con il terrore di veder morire da un momento all'altro un proprio caro di cancro. Negli ultimi anni

l'indice di mortalità legata alle malattie tumorali è aumentato vertiginosamente, come, altrettanto vertiginosamente, è aumentata la mortalità infantile. Solo recentemente questi luoghi, martoriati dal feroce inquinamento, sono stati inseriti tra i siti di Interesse Nazionale che necessitano di urgenti interventi di bonifica. Nel 2006, finalmente, fu dichiarato lo *stato di emergenza socio-economico-ambientale* per l'intera Valle del Sacco, e in particolare per tutti i comuni più immediatamente vicini al suo corso, Colleferro, Gavignano, Segni, Paliano, Anagni, Sgurgola, Morolo, Supino e Ferentino. Stato prorogato a più riprese fino ad oggi. L'emergenza ambientale viene, da alcuni anni e anche attualmente, affrontata con fondi regionali e con ripetute bonifiche. Studi recenti sui terreni dell'area industriale di Colleferro finanziati dalla Regione Lazio fanno emergere che ci sono ancora livelli molto elevati di esaclorocicloesano, DDE, DDT nei terreni agricoli, oltre ad un'alta presenza di mercurio, cromo, arsenico, diossine e altre sostanze tossiche in tutta l'area industriale. Nella zona si è anche verificato, negli ultimi decenni, un aumento di tumori alla pleura e alla vescica per gli uomini, all'utero e al seno per le donne. Lo studio è stato certificato nel 2004 dal Dipartimento di Epidemiologia della ASL di Roma nel suo Rapporto della Mortalità e dei Ricoveri Ospedalieri dei Residenti nella Valle del Sacco. Il 23 giugno 2015 l'Agenzia Internazionale per la Ricerca sul Cancro (*IARC*) ha classificato il lindano come cancerogeno per l'uomo. Nella Valle del Sacco è forte anche la presenza di manufatti in cemento amianto, anche noto con il famigerato nome commerciale di *eternit*, di frequente smaltiti in maniera abusiva. A Ferentino era presente la *Cemamit*, una importante industria del settore. Non bastasse,

in provincia di Frosinone sono presenti più di venti stabilimenti considerati a rischio di incidente rilevante. Per chiudere questo triste capitolo, in provincia di Frosinone sono attualmente presenti due siti di interesse nazionale, o *SIN*, cioè delle aree contaminate molto estese classificate più pericolose dallo Stato Italiano e che necessitano di interventi di bonifica del suolo, del sottosuolo e/o delle acque superficiali e sotterranee per evitare danni ambientali e sanitari. I due presenti in provincia sono, il primo un sito di interesse nazionale denominato *Del bacino del fiume Sacco*. L'area in questione è quella interessata dalla dichiarata emergenza ambientale ricadente all'interno del territorio del bacino del fiume Sacco. Il sito è stato perimetrato con DM 4352 del 31.01.08. L'altro, sito di interesse nazionale denominato *Frosinone*, individuato come sito di interesse nazionale con D.M. 468/2001, e perimetrato con decreto del 2/12/2002 – GU del 7/3/2003 e decreto del 23/10/2003 – GU del 2/2/2004. Il SIN in oggetto è anche caratterizzato da 122 aree di discariche dismesse dislocate su ben 89 comuni dei 91 complessivi della provincia di frosinone.

Nonostante questa triste ma doverosa premessa la Valle del Sacco conserva, come cercherò di documentare nel seguito del libro, una quantità immensa di bellezze artistiche e paesaggistiche, di siti archeologici storici e preistorici, di monumenti di architettura civile e religiosa, di oggetti d'arte di fattura sopraffina, di aziende enogastronomiche rinomate per la elevata qualità dei loro prodotti che, non solo sono in grado di allontanare lo spettro della mancata industrializzazione, ma, proponendosi come la reale ricchezza del territorio, si candidano a fare da motore di un definitivo rilancio turistico che è il vero immenso patrimonio inalienabile della Ciociaria.

Il fiume Sacco

Per me il sole tramonta ogni sera dietro monte Calciano e sale nuova la luna sui ponti azzurri del Liri, ma viene dal Sacco ogni mia stagione. Cantava Libero de Libero nella sua ode *Ascolta la Ciociaria*.

Il Sacco è un fiume del Lazio, affluente di destra del Liri. Nel territorio di Frosinone viene chiamato anche Tolero, dal suo antico nome latino *Tolerus* o *Trerus*.

Il fiume nasce dall'unione di vari fossi presso i comuni di Bellegra, Olevano Romano, San Vito Romano e Capranica Prenestina in provincia di Roma. Il suo corso nasce esattamente dal versante orientale dei Monti Prenestini, nel Lazio, dall'unione del fosso della Valle e del fosso Palomba a Colle Cero. Poi scorre nelle pianure al confine tra la Provincia di Roma e la Provincia di Frosinone. Verso sud-est per una lunghezza complessiva di 87 km, attraversando la Valle Latina tra i Monti Ernici a nord-est e i Monti Lepini a sud-ovest.

A Ceprano, finalmente, confluisce da destra nel fiume Liri. Il suo principale affluente è il Cosa, oltre al minore Alabro.

Prosegue verso sud, lambendo le pendici dei Monti Lepini e bagnando vari comuni. Nei territori di Colleferro e di Anagni, come ampiamente documentato nella presentazione, il fiume diventa fortemente inquinato a causa degli scarichi di varie fabbriche presenti nella zona.

Nel territorio di Sgurgola il fiume presenta una cascata molto suggestiva da un punto di vista della natura e della fauna.

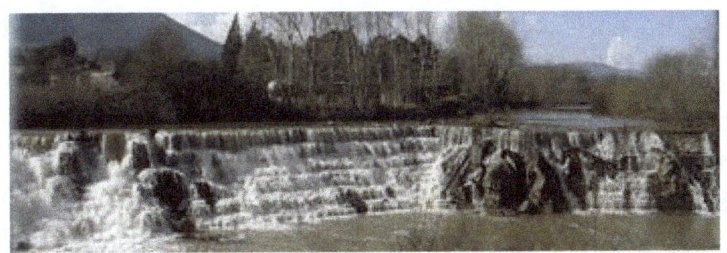

Nella foto la cascata del Sacco a Sgurgola.

Successivamente scorre parallelo alla Via Morolense bagnando i comuni di Supino, Morolo e Patrica. Proprio in tale città, in località Tomacella, si ammira la seconda cascata del fiume situata subito dopo il ponte. Dopo aver superato il comune di Patrica, il Sacco bagna Ceccano, città anch'essa duramente colpita dall'inquinamento.

La foto di una cascata tra Ceccano e Castro documenta anche gli spiacevoli effetti dell'inquinamento del Sacco.

Durante il suo percorso in territorio di Ceccano, il Sacco forma altre due cascate sempre di taglio obliquo, per poi riprendere il suo percorso verso sud.

Uscito da Ceccano il Sacco bagna Pofi e Castro dei Volsci dove in località Ponte della Mola si può ammirare la penultima cascata del fiume. Nell'ultimo tratto, in località la Mola, nel territorio di Falvaterra, si trova l'ultima cascata del fiume Sacco. Qui, con andamento meandriforme, tra i comuni di Falvaterra e di Ceprano, confluisce nel Liri, tra la frazione di Isoletta di Arce e la Civita di San Giovanni Incarico.

Dovresti ascoltare la Ciociaria alle rive del Sacco, una notte a Ceprano. Cantava Libero de Libero nella sua ode *Ascolta la Ciociaria*.

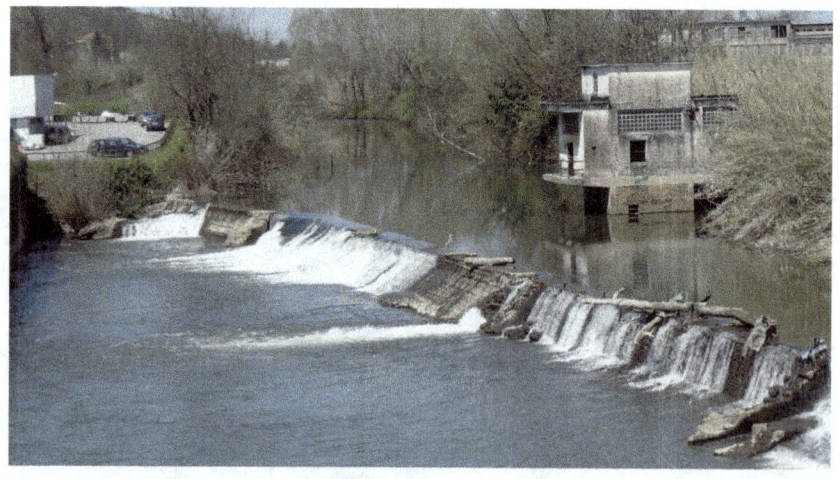

Nella foto una delle due cascate del Sacco a Ceccano.

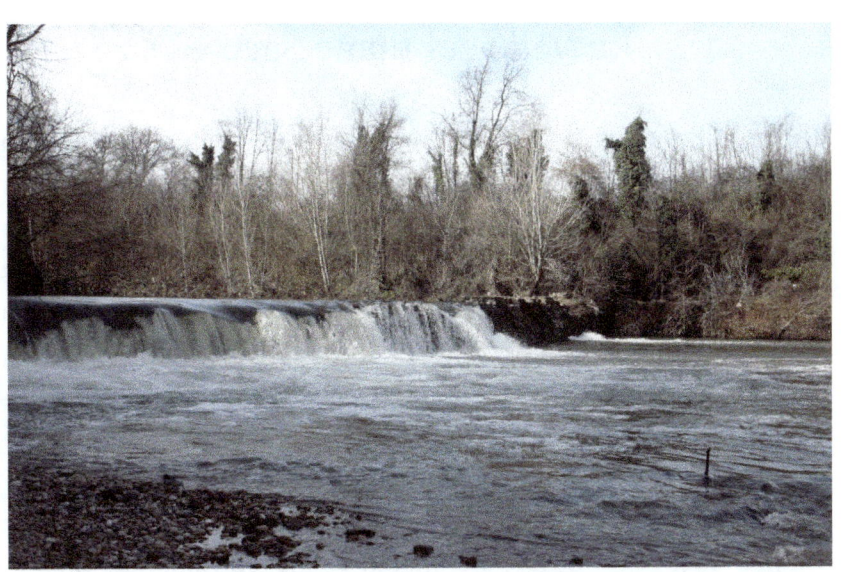

Nella foto la bella cascata del Sacco a Castro dei Volsci.

La Valle del fiume Sacco.

La Valle del fiume Sacco è una vasta area, situata nel centro d'Italia e più esattamente nel cuore della Ciociaria, attraversata dal fiume Sacco da cui prende il nome. Si estende dalla zona a sud di Roma a tutta la provincia di Frosinone. Anticamente chiamata Valle Latina In realtà, gli studiosi includono nella definizione Valle Latina anche la regione a nord (quella a sud-est della capitale) e le terre bagnate dal Liri dopo la confluenza col Sacco, tra Ceprano e Cassino, sbarrata a sud dai Monti di Rocca d'Evandro, lungo l'antica Via Latina. Dunque la Valle del Sacco sarebbe più propriamente la Media Valle Latina, che, secondo l'enciclopedia *UTET* corrisponderebbe al nome geografico proprio del territorio comunemente denominato Ciociaria. Ma secondo molti autorevoli studiosi e storici, come ad esempio il Gizzi e il Cipolla, la sub regione Ciociaria deve intendersi in modo molto più ampio e con quel nome sarebbero da identificare alcuni territori del Lazio a sud-est di Roma, senza limiti geografici ben definiti e che il territorio chiamato comunemente Ciociaria avrebbe, quindi, *…la figura di un rettangolo limitato 1) a nord-ovest, da Velletri, Palestrina, Subiaco; 2) a nord-est, da Subiaco, Tagliacozzo, Civita d'Antino, Sora, Atina, Sant'Elia sul fiume Rapido o Gari, che, affluendo nel Liri, dà origine al Garigliano; 3) a sud-est da Sant'Elia sul fiume Rapido o Gari, Monte Massico, Sessa Aurunca; 4) a sud-ovest dal Mar Tirreno.*

La Valle del Sacco, dunque, corrisponde in larga parte all'area orientale del *Latium vetus* di epoca romana, compresa tra i Monti Lepini a ovest e i Monti Ernici a est.

Si tratta di un territorio anticamente abitato da popolazioni osco-umbre che nel medioevo fu sottoposto all'autorità pontificia. Il fiume Liri più a sud segnava il confine con i diversi stati meridionali, fino all'unificazione del regno italiano avvenuta nel 1861 e al 1870, anno dell'annessione dello stato romano. Nel 1927 il territorio entrò definitivamente a far parte della provincia di Frosinone.

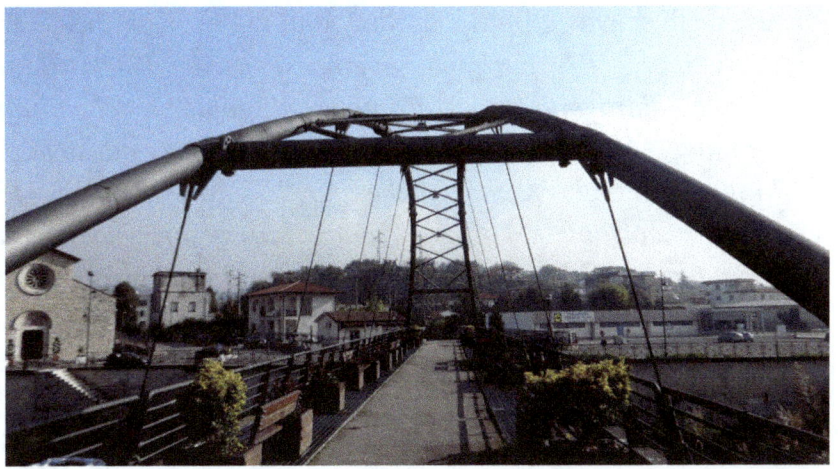

Nella foto dell'autore il moderno ponte flessibile antisismico sul fiume Sacco a Ceccano, FR.

La *rivoluzione industriale* degli anni '50 nella Valle del Sacco.

Tommaso Baris, ciociaro, giovane docente di Storia contemporanea all'Università di Palermo, indaga il modo in cui la corrente andreottiana, in uno dei territori di sua massima forza elettorale, ha costruito il suo consenso nella società locale, analizzando gli strumenti adottati dalla classe dirigente democristiana... *Per parlare a un paese uscito distrutto dal secondo conflitto mondiale. Affrontando il problema del ritardo storico del Mezzogiorno, della modernizzazione industriale, della crescita del reddito anche per i settori popolari, in continuo e costante confronto/scontro con le proposte della sinistra, l'analisi delle vicende ciociare – dalla seconda guerra mondiale ai primi anni Ottanta – ci parla quindi della proposta politica con cui la Dc ha saputo conquistare la maggioranza della popolazione.* E di come uno dei suoi massimi leader, Andreotti, al pari di molti colleghi di partito in altri contesti territoriali, seppe servirsi delle scelte politiche nazionali per costruirsi una solida egemonia locale, tanto forte da apparire emblema del rapporto tra la Dc e l'Italia intera. Nel suo libro *C'era una volta la DC, Intervento pubblico e costruzione del consenso nella Ciociaria andreottiana (1943-1979)*, in modo molto convincente Baris spiega anche la periodizzazione del consenso andreottiano. Distinguendo tra due fasi di *successo* che coincidono, guarda caso, con gli interventi della Cassa del Mezzogiorno tra il 1954 e il 1958 e con il processo di industrializzazione forzata tra il 1961 al 1972, intervallate da due periodi di crisi, quella del 1958-1961, apice del contrasto

tra andreottiani e fanfaniani e quella del 1972-1979, caratterizzata dal progressivo scollamento tra la società civile e la politica. Il piano che Andreotti aveva in mente per il suo feudo, semplice nella sua idea di base e, all'apparenza, anche facilmente realizzabile, venne sottoscritto dal suo partito e, quindi, anche dal governo italiano che allora aveva nella DC il suo maggiore azionista. Il primo tassello del piano prevedeva che la costruenda Autostrada del Sole attraversasse la Ciociaria, nel tratto tra Roma sud verso Napoli, e non la provincia di Latina come precedentemente pareva previsto. L'idea era stata mutuata dagli antichi romani che, per primi, avevano capito l'importanza di un efficiente sistema viario per poter dominare il mondo. L'importantissima arteria avrebbe dovuto e potuto fare da essenziale, robusto e rapido motore per una tanto auspicata *Rivoluzione Industriale Ciociara*. Grazie alla localizzazione *ex novo* o al trasferimento e alla localizzazione di numerose attività industriali lungo quella importante arteria la Ciociaria avrebbe modificato completamente la sua natura economica basata essenzialmente sull'agricoltura e sulla zootecnia, forse meglio definirla pastorizia. Un vero e proprio *do ut des*, quindi, che avrebbe consentito ad Andreotti di raccogliere e conservare consenso politico ed elettorale e alla Ciociaria di sopravvivere gratis per qualche decennio. Nonostante l'assenza di un progetto organico e articolato di politica economica e industriale per un paio di decenni il piano, in effetti, ha funzionato. Almeno fino alla costruzione del nuovissimo stabilimento della FIAT a Cassino. Situato in realtà, nel comune di Piedimonte San Germano, a tre chilometri da Cassino, in provincia di Frosinone, l'impianto fu costruito nel 1972, ingrandendosi negli

anni fino a raggiungere gli attuali due milioni di metri quadrati, di cui 400.000 coperti. Ma il diavolo fa le pentole e non i coperchi, recita un vecchio adagio e gli effetti negativi del piano zoppo non tardarono a palesarsi. Sostanzialmente due furono i contraccolpi della mancata *rivoluzione industriale ciociara*. Il primo, già anticipato, rappresentato dal noto fenomeno delle cd. *braccia strappate all'agricoltura*. Il secondo, scontato e ampiamente prevedibile, e anche più grave, fu generato dall'onda delle varie crisi che colpirono in periodi successivi le aziende ciociare. Esse, in pratica, proliferarono o, almeno, sopravvissero fino a quando poterono contare sui sussidi a fondo perduto o crediti agevolati, troppo generosamente elargiti dalla Cassa del Mezzogiorno prima e dalla ex CasMez dopo. Una volta venuto meno il momentaneo supporto economico, la maggior parte delle aziende caddero in una depressione profonda e ineluttabile e furono costrette a dichiarare lo stato di crisi economica. Ad essa subentrò la chiusura immediata o il ricorso alla cassa integrazione per gli operai, reiterata e prorogata più volte nel corso degli anni.

Ora Andreotti è morto, la DC anche o, forse, ha solo cambiato nome, e la Ciociaria è in piena crisi. Col fallimento del rilancio industriale, negli ultimi anni, la Ciociaria è tornata a sperimentare un'economia più naturale, sostenibile e consona alle sue caratteristiche territoriali e ambientali, basata sulla pastorizia, sulla zootecnia, sull'agricoltura e, soprattutto, sul turismo e sull'enogastronomia. Allo stato attuale le aziende più floride sembrano essere proprio quelle che si è cercato di cancellare definitivamente con le improbabili, inadeguate e, comunque, troppo raffazzonate scelte di politica industriale degli anni '60. L'operazione che, per fortuna, non è riuscita.

La tomba eneolitica di Sgurgola, FR.

Nel 1879, in località Casale Ambrosi nei pressi della stazione ferroviaria di Sgurgola, presso la stazione nella Valle del Sacco, fu trovata un'importante tomba preistorica. Risalente al periodo eneolitico, il periodo di transizione fra l'età della pietra e quella del bronzo. La sepoltura a scheletro rannicchiato scavata in una piccola grotta di travertino presentava un ricco corredo integro costituito da numerose punte di freccia, un'ascia a martello, un pugnale di rame tipo guardistallo e un vasetto a fiasca. Lo scheletro rinvenuto all'interno della tomba risultava di sesso maschile e le misure delle ossa lunghe davano una statura approssimativa di 162 cm., rivelando anche una certa robustezza della struttura fisica dell'individuo.

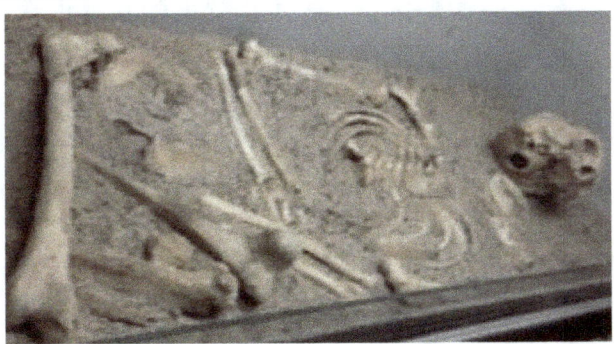

Nella foto lo scheletro eneolitico di Sgurgola.

Sotto il profilo morfologico questo scheletro si accosta alla media delle disposizioni morfologiche presentate dalle popolazioni eneolitiche della Sicilia. Il prof. Luigi Pigorini, fondatore dell'omonimo museo in Roma e grande paleontologo, nel 1880 scriveva di aver acquistato il materiale

rinvenuto in quella tomba e di aver notato una colorazione rosso vivo nella parte anteriore del cranio umano e in alcune punte di selce, parte del corredo tombale. Questi reperti sono oggi esposti presso il museo Etnografico Pigorini. Le analisi commissionate dal prof. Pigorini al dott. Ruggero Panebianco, assistente al gabinetto mineralogico della Regia Università di Roma, evidenziano che la tintura di tutti i reperti era della stessa natura e composizione, e precisamente il colorante è stato riconosciuto come cinabro applicato in tempi remoti, un minerale, appartenente alla classe dei solfuri, noto già ai Greci, costituito chimicamente dall'unione di zolfo e mercurio. Si rilevò che la tintura non fosse accidentale, sia in ragione dell'uniformità della tintura che della sovrapposizione di strati di calcite, bensì applicata intenzionalmente da chi compose la reliquia nel sepolcro, eseguendo di conseguenza una preliminare scarnificazione del defunto. È quindi ragionevole ritenere che questa manifestazione costituisse un rituale funebre proprio di questo popolo, comportamento che all'epoca della scoperta della tomba appariva del tutto nuovo. Peraltro il cinabro è un minerale non presente nell'area della Valle del Sacco. Per la sua capacità di trasformarsi in mercurio, il cinabro è tra i materiali più studiati dagli alchimisti ed esoteristi di varie epoche ed ambienti e anche in tempi moderni Julius Evola utilizza il nome di questo minerale per il titolo di un suo testo, *Il cammino del cinabro* (Evola 2014) che, dietro un'apparente narrazione autobiografica, rivela un contenuto esoterico e alchemico. Secondo alcuni, i Siculi utilizzavano un rituale funerario inumatorio deponendo i cadaveri in piccole tombe a forno, nelle quali, secondo un'usanza funeraria che sarebbe caratteristica peculiare di questo popolo, le ossa degli

estinti erano inumate dopo una preliminare scarnificazione e a volte erano anche tinte con coloranti rossi. In questa ottica si ritiene che la disposizione n. 5 della *Tabula X* della famosa *Legge delle dodici tavole* fosse riferita a questa usanza scarnificatrice tipica del popolo siculo. In questo modo si avrebbe una conferma, seppur indiretta, di come dovette essere stata penetrante l'influenza delle tradizioni sicule sulla prima popolazione di Roma e che essa dovette permanere ancora all'epoca della redazione della prima legge scritta romana nel 450 a.C.. ... *Homine mortuo ne ossa legito, quo post funus faciat...* si legge nella *Lex duodecim tabularum leges*, (X, 5). Traduzione... *Di un uomo morto non si raccolgano le ossa per farne dopo i funerali...* In buona sostanza le esequie dovevano aver fine con la cremazione del cadavere e la immediata sepoltura delle ceneri.

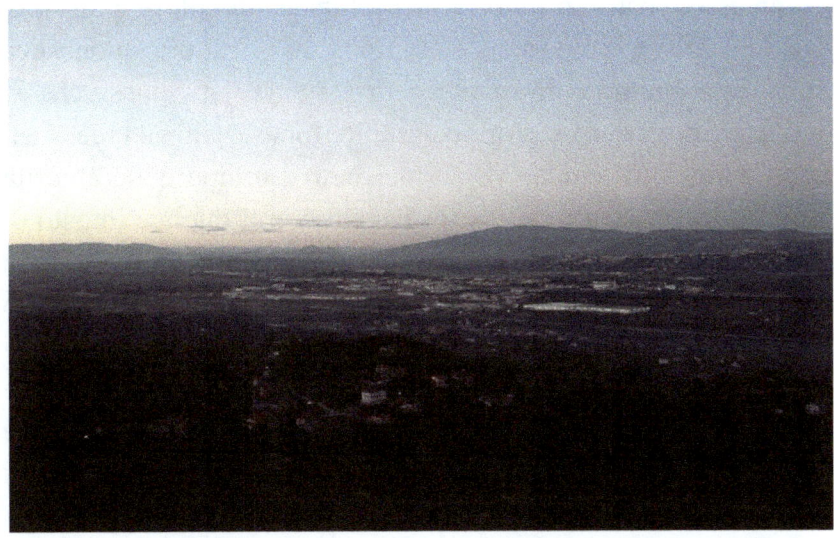

La Valle del Sacco all'imbrunire vista dall'altura di Sgurgola.

La Badia della Gloria.

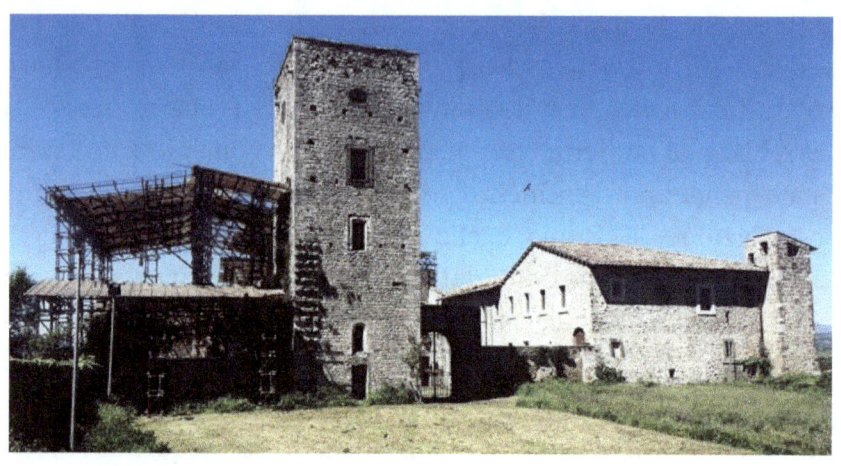

La Badia della Gloria, o meglio di Santa Maria della Gloria, è riconosciuta come bene di interesse storico artistico. Il complesso, costruito tutto in pietra tufacea di colore giallastro, costituisce un importante esempio di struttura monastica fortificata, munita di mura e torri su tre lati, quasi che si trattasse di un vero e proprio castello, forse eretto su preesisteti costruzioni più antiche. E' ormai noto l'ordine delle autorità religiose di costruire su tempi pagani con il duplice intento di nasconderli e di sostituire il nuovo ai vecchi culti. L'Abbazia fu voluta dal cardinale Ugolino Conti, futuro pontefice Gregorio IX, per il tramite dei monaci florensi della Badia di Sant'Angelo di Monte Mirteto, tra il 1226 e il 1231, e assegnata agli stessi monaci dell'Ordine. Ebbe vicende complesse fin dalla sua fondazione: ciò che ne rimane reca i segni del tempo, che ha lasciato le sue tracce e buona memoria di ogni trasformazione subita nella forma e nell'uso. L'ultima è

datata 1739, con il complesso ceduto alla famiglia Martinelli, che ne rimase proprietaria fino al 1995, quando fu acquistato dal Comune di Anagni. Il documento più antico che riguarda la Badia è una bolla del 12 giugno 1232, nella quale sono elencati anche i beni del monastero. Questo era abitato da dodici monaci, oltre l'abate, e ventiquattro conversi. L'Abbazia, esente dalla giurisdizione del vescovo di Anagni e di altri eventuali vescovi e soggetta direttamente al Papa, possedeva un ingente patrimonio terriero, in Anagni e nel territorio dell'agro pontino, fra Cisterna e Terracina, che la rendeva pari agli altri maggiori monasteri della regione. Anche prelati e autorità civili d'Inghilterra, per mostrare a Papa Gregorio IX la propria devozione, attribuirono alcuni benefici a Santa Maria della Gloria.

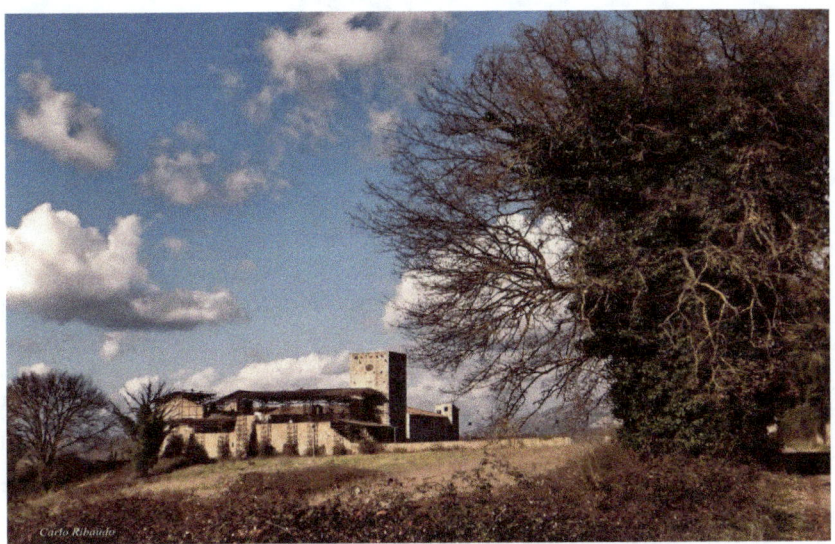

Nella bella foto di Carlo Ribaudo la Badia della Gloria vista dal lato nord.

Sulle tracce di Andrej Tarkovskij in Ciociaria.

Sono stato per anni sulle tracce di un evento di eccezionale portata culturale, la ricerca dell'ambientazione ciociara del film *Nostalghia* uno dei più conosciuti e vero capolavoro del grande regista russo Andrej Tarkovskij, scomparso prematuramente. Di lui Ingmar Bergman, a sua volta indicato da Woody Allen come *The best director ever,* diceva... *Quando il film non è un documentario, è un sogno. È per questo che Tarkovskij è il più grande di tutti.*

Nostalghia è un film di Andrej Tarkovskij del 1983. Vinse il *Grand Prix du cinéma de création* al Festival del Cinema di Cannes di quell'anno. Brevemente la sinossi del film. Un poeta sovietico, Andrej Gorčakov, è in Italia per scrivere la biografia di un compositore russo del XVIII secolo, Andrej Sosnovsky. Insieme a lui è la sua interprete, la bella e irrequieta Eugenia. Durante una tappa a Bagno Vignoni, Gorčakov conosce il vecchio Domenico, un uomo ritenuto da tutti matto. Gorčakov è attratto dall'uomo e va a trovarlo. Durante il lungo dialogo

fra i due, Domenico affida a Gorčakov la missione di compiere in sua vece un rito salvifico: attraversare con una candela accesa la piscina di acque termali di Bagno Vignoni. Domenico parte poi per Roma dove, nella piazza del Campidoglio, tiene un lungo discorso davanti a un pubblico di *matti*, al termine del quale si suicida dandosi fuoco. Gorčakov, dopo una sosta meditativa nella chiesa sommersa di San Vittorino, decide di compiere la missione affidatagli da Domenico. Quando riesce a giungere sul lato opposto della piscina e deporvi la candela accesa, viene colpito da un attacco cardiaco. La *nostalgia* da cui deriva il titolo è quella del poeta espatriato, ma anche quella dei vari personaggi che cercano di superare la propria alienazione spirituale e ricucire la propria separazione fisica dalle altre persone.

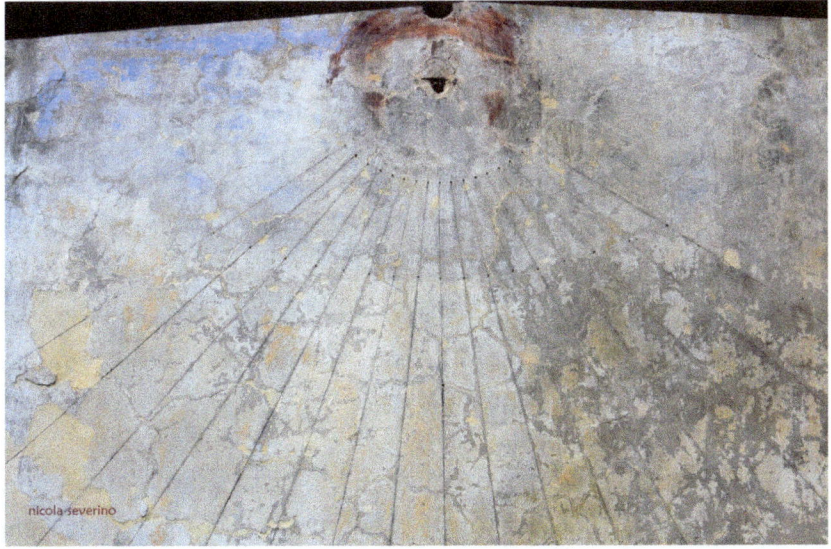

La parte superiore della bella meridiana ad ore astronomiche della Badia della Gloria in Anagni (FR), vista da vicino e come si presenta oggi.

Ho finalmente individuato, dopo estenuanti ricerche e indicazioni fuorvianti, la posizione esatta del posto nel quale il regista russo girò molte scene di uno dei suoi film più significativi. Per risalire alla collocazione del casale mi sono avvalso della vecchia meridiana che ho notato sulla facciata dell'edificio e il passo successivo è stato la collocazione in questo antico complesso monastico e la sua successiva e definitiva identificazione. Si tratta proprio della vecchia badia abbandonata della quale ho dato notizia nel capitolo precedente. La Badia di Santa Maria della Gloria, ubicata nel territorio di Anagni. E non, come qualcuno mi aveva erroneamente suggerito, in territorio del comune di Fumone, che si trova dalla parte diametralmente opposta. Nella badia, anzi nel casale adiacente, vive Domenico, protagonista del film. La geografia non coincide con la narrazione filmica perché dovremmo essere in Val d'Orcia, ma il regista cambia addirittura regione. Infine, una curiosità. La badia è stata vista anche in altri film. Uno per tutti *Don Chisciotte e Sancio Panza*, una commedia del 1968 diretta dal regista Giovanni Grimaldi.

Così descrivo la mia visita alla Badia della Gloria nel mio libro *Paesologo per caso... Arrivo ad Anagni in una stupenda mattinata di sole, ma non fa troppo caldo, anzi per essere ottobre l'arietta mattutina è già fresca da queste parti, nonostante le ottobrate ciociare. Google-maps mi guida nel posto esatto. La Badia della Gloria che cerco sta in Via Cavone della Badia (appunto!) poco lontano dalla SS 155-Anticolana per Fiuggi. I ruderi della badia sono visibilissimi a chi percorre la Statale in direzione della Città dei Papi. Io, però, la raggiungo in auto scendendo dal centro*

di Anagni, dove ho fatto colazione, impiegando non più di cinque minuti. Mi fermo davanti a un cancello di ferro arrugginito, già aperto. Scendo dall'auto e proseguo a piedi. L'enorme costruzione con la sua caratteristica torre di cinque o sei piani mi si para davanti. Oggi il casale, rispetto all'epoca del film, pare restaurato, ma tutto intorno c'è aria di incuria e di abbandono. L'esterno è brullo, senza alberi, ma con molta vegetazione incolta intorno. Avanzo tra arbusti di fichi selvatici e cespugli di rovi e ortiche alti quanto me o anche di più. Appena prima dell'arco in pietra dal quale si accede all'interno scorgo delle impalcature di tubi e giunti Innocenti che presuppongono un futuro intervento sulla struttura. La badia, fondata all'inizio del XIII sec., mostra oggi tutta la sua vecchiezza.

Nella foto di Filippo Schillaci la parete esterna della badia con la meridiana a ore che ha permesso di risalire con precisione alla Badia della Gloria.

La Strada del Vino Cesanese d.o.c.g.

La Strada del Vino Cesanese si snoda tra borghi, casolari, vigne e campi coltivati a grano che si estendono tra i comuni di Affile, Piglio e Anagni, alle pendici dei Monti Affilani, fino alla pianura della Valle del Sacco. Il percorso parte da nord, dove si ergono i Monti Affilani alle cui pendici si trova Affile, paese d'origine dell'omonimo vitigno cesanese. Continuando verso sud, si tocca l'antico borgo di Serrone, arroccato sul versante sud del Monte Scalambra. Dai suoi 700 metri di altezza si può godere uno stupendo panorama verso la Valle del Sacco.

Nella foto dell'autore una bella panoramica di Serrone visto da Paliano.

Proseguendo lungo la Strada del Vino Cesanese incontriamo il grazioso borgo di Piglio. Il nucleo più antico del paese, curiosamente disposto lungo costone culminate nella piazza centrale, è il cuore della strada. In epoca medievale fu un feudo delle famiglie Antiochia e Colonna. L'itinerario ci porta, poi, verso Acuto, distante 10 km da Piglio. La strada attraversa le colline dove viene prodotto il rinomato Cesanese del Piglio D.o.c.g. Con un percorso tortuoso si torna verso ovest dove, dopo quasi 20 km si giunge a Paliano, paese di nobili origini rinascimentali adagiato su una dolce collina celebrato anche da Libero de Libero nella sua ode più famosa, *Ascolta la Ciociaria… Spesso non s'incontra la Ciociaria, da una rondine non l'hai intesa lodare, dalla rocca non l'hai vista a Paliano...*

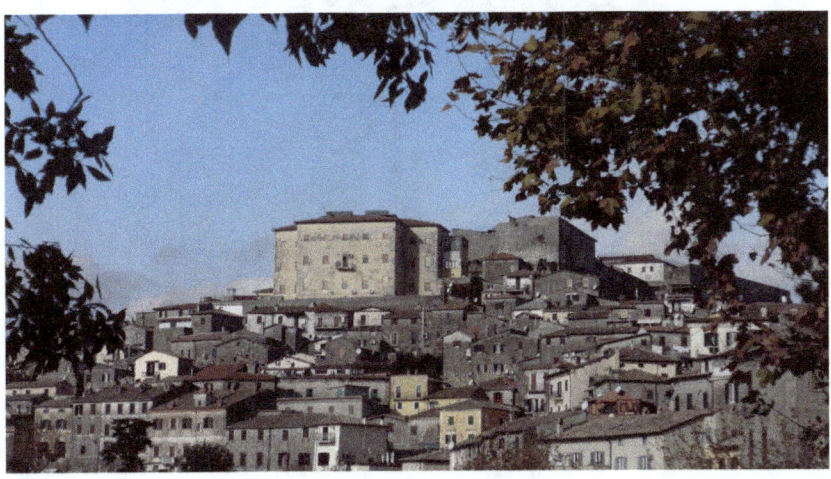

Panorama di Paliano, FR. Foto dell'autore.

Da Paliano si percorrono in direzione est circa 15 km fino a raggiungere la splendida cittadina di Anagni, conosciuta anche con il nome di Città dei Papi.

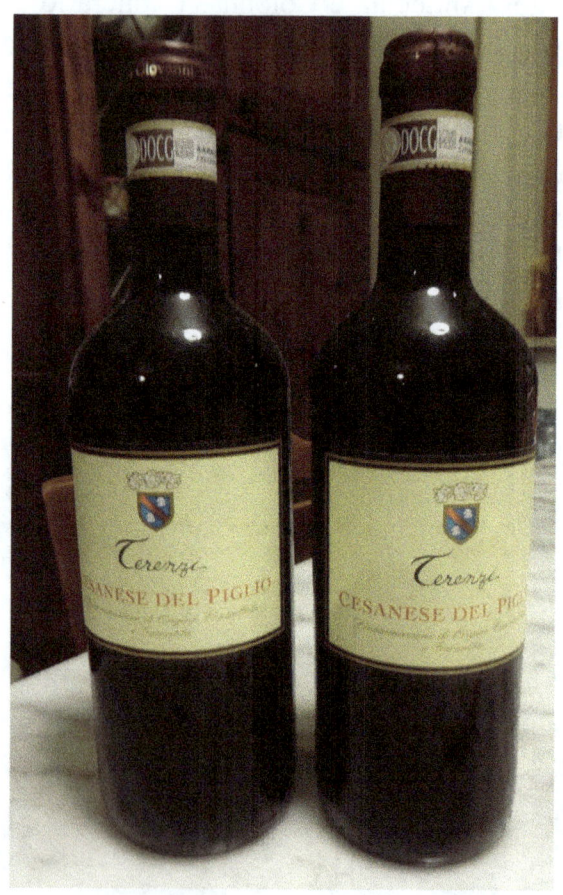

Nella foto dell'autore due bottiglie di Cesanese del Piglio D.o.c.g. di un noto produttore di Serrone, FR.

La D.o.c.g. che si può degustare lungo la Strada del Vino Cesanese è, naturalmente, il vino Cesanese del Piglio. Il vino si fregiò della D.o.c. nel 1973 e nel 2008 divenne il primo vino D.o.c.g. del Lazio. La zona di produzione si estende tra i comuni di Piglio, Serrone, parte del territorio di Acuto, Anagni e Paliano. L'altro vino di ottima qualità di questo territorio è il Cesanese di Affile D.o.c. prodotto interamente col vitigno Cesanese di Affile, vitigno dal grappolo piccolo e dalla maturazione tardiva. Ma in questa ricca terra non si può di certo mancare di assaggiare gli altri gustosi prodotti tipici della zona. Qui come in altre zone della provincia di Frosinone la tradizione enogastronomica è molto variegata. Tra i prodotti di eccellenza segnaliamo il Pecorino Romano D.o.p..

Nella foto di repertorio forme di Pecorino Romano D.o.p. dell'azienda Pinna, noti produttori, stagionatori e distributori sardi.

A questo si affiancano altri prodotti caseari simili ma sempre di ottima qualità come il Cacio Fiore Romano, il Primo Sale, una varietà non stagionata del pecorino, il Canestrato, le ricotte fresche e, ultimo ma non ultimo, la Steccata di Morolo, chiamata così per il particolare metodo di stringere la forma tra due stecche di legno di faggio, permettendo di effettuare le fasi di affumicatura e stagionatura nel totale rispetto della tradizione. L'ampio panorama dei prodotti tipici si allarga ai salumi dove il palato verrà stuzzicato dalle *coppiette* ciociare e dal prosciutto di Guarcino, dalla forma tradizionale allungata e dal sapore aromatico. Tra le paste fresche più note e prelibate del territorio della Strada del Vino Cesanese troviamo le *patacche*, una tipologia di fettuccine larghe, che si abbinano perfettamente ai sughi a base di carne: pasta rigorosamente fatta a mano. Anche i dolci tipici riusciranno a soddisfare anche il buongustaio più esigente. Come non farsi travolgere dal sapore degli Amaretti di Guarcino o del Panpepato. O anche dai biscotti *Brutti ma buoni* di Fiuggi. Infine non potremmo dimenticare il sublime sapore della Ciambella di Serrone, uno dei prodotti dolciari più ricercati della zona. Sempre in quest'area, in particolare a Paliano, si produce anche un ottimo olio extravergine di oliva, ottenuto dalla coltivazione dell'antichissima cultivar *Rosciola*. L'olio si presenta leggermente velato e di colore giallo dorato con riflessi verdi. Le sue caratteristiche si completano con un profumo fruttato intenso e una grande persistenza.

La *Dives Anagnia*.

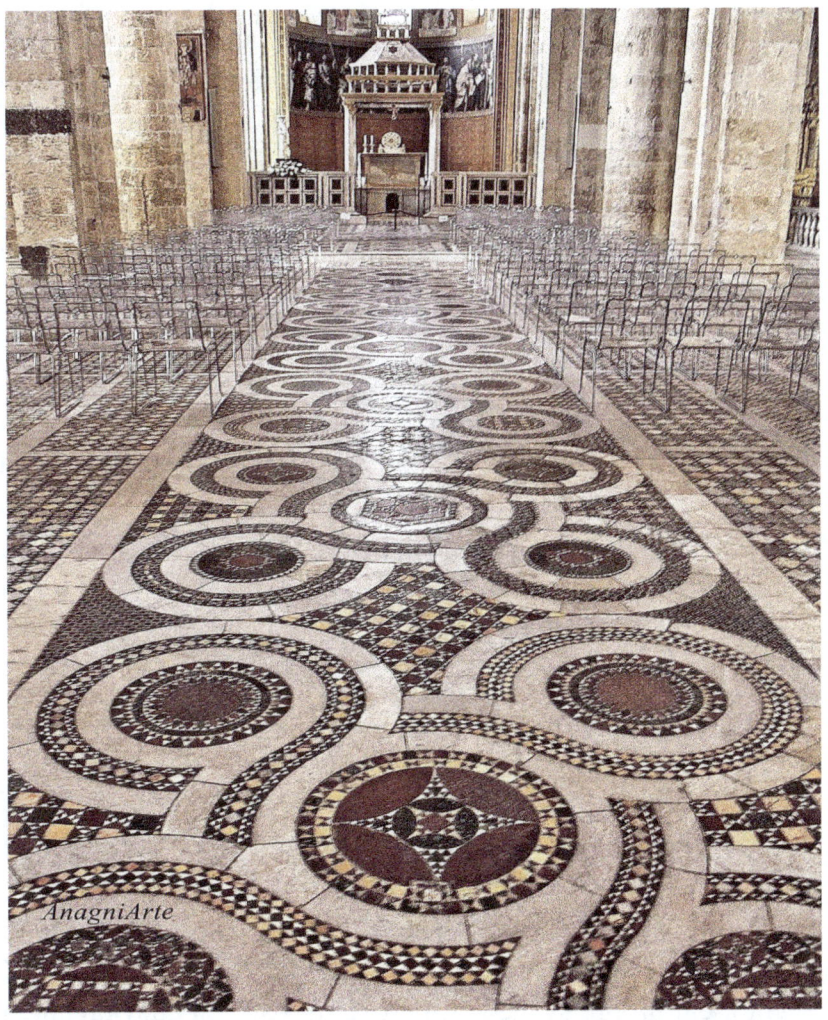

Nella foto di repertorio il pavimento in stile cosmatesco della Cattedrale di Santa Maria.

Spesso non s'incontra la Ciociaria... sulla piazza di Anagni non ti sei fermato. Cantava Libero de Libero nella sua ode *Ascolta la Ciociaria.*

Anagni è famosa per la considerevole quantità e qualità dei monumenti presenti nel suo centro storico. Consigliamo di visitare Anagni, che si meritò nell'antichità il titolo di *Dives Anagnia*, la ricca Anagni, con molta calma e accuratamente, per apprezzare le numerose bellezze architettoniche e artistiche. Prima fra tutte il Duomo Cattedrale di Santa Maria che sorge sulla sommità dell'acropoli ed è il risultato di differenti fasi di costruzione. Allo stile romanico (1072-1104) si è aggiunto, intorno alla metà del XIII secolo, lo stile gotico. Su una delle pareti esterne è situata una statua di papa Bonifacio VIII. Nel 1160, Alessandro III vi pronunciò la scomunica inferta al Barbarossa e vi fu eletto papa Innocenzo IV. L'interno è prevalentemente gotico, e conserva un meraviglioso pavimento in stile cosmatesco, la Cappella Caetani con un grande sepolcro. La cripta conserva un ciclo di affreschi (1104-1255), che raffigurano scene dell'Antico e Nuovo Testamento. La cattedrale ospita inoltre il reliquiario di san Tommaso Becket. Tra gli altri monumenti di cui Anagni è ricchissima consigliamo di vedere assolutamente anche la celeberrima Casa Barnekow. Nota anche come Casa Gigli, un palazzetto medievale che ospita un meraviglioso artistico profferlo affrescato, che ricorda molto alcuni palazzetti di Palermo. Fu comprata e ristrutturata, verso la metà del XIX secolo, dal pittore svedese Albert Barnekow, da cui riprende il nome attuale. Si ritiene che la casa possa aver ospitato Dante Alighieri durante una sua permanenza in città.

Nella foto dell'autore il profferlo e l'ingresso di Casa Barnekow.

Per imboccare il decumano principale del centro storico, Via Vittorio Emanuele, che attraversa la città vecchia da sud a nord, fino alla Cattedrale, non si può evitare di passare sotto alla monumentale Porta Cerere, posta all'ingresso ovest della città. Prende il nome dell'omonima divinità latina, delle messi e della fertilità. Probabilmente nelle vicinanze si ergeva un antichissimo tempio dedicato alla dea. La porta antica fu ristrutturata nel 1564 ed era posta in posizione più arretrata rispetto all'attuale ma cadde definitivamente in rovina nel periodo napoleonico. La nuova porta, concepita nello stile neoclassico degli archi di trionfo, fu eretta nel 1841 su progetto dell'ing. Antonio Martinelli.

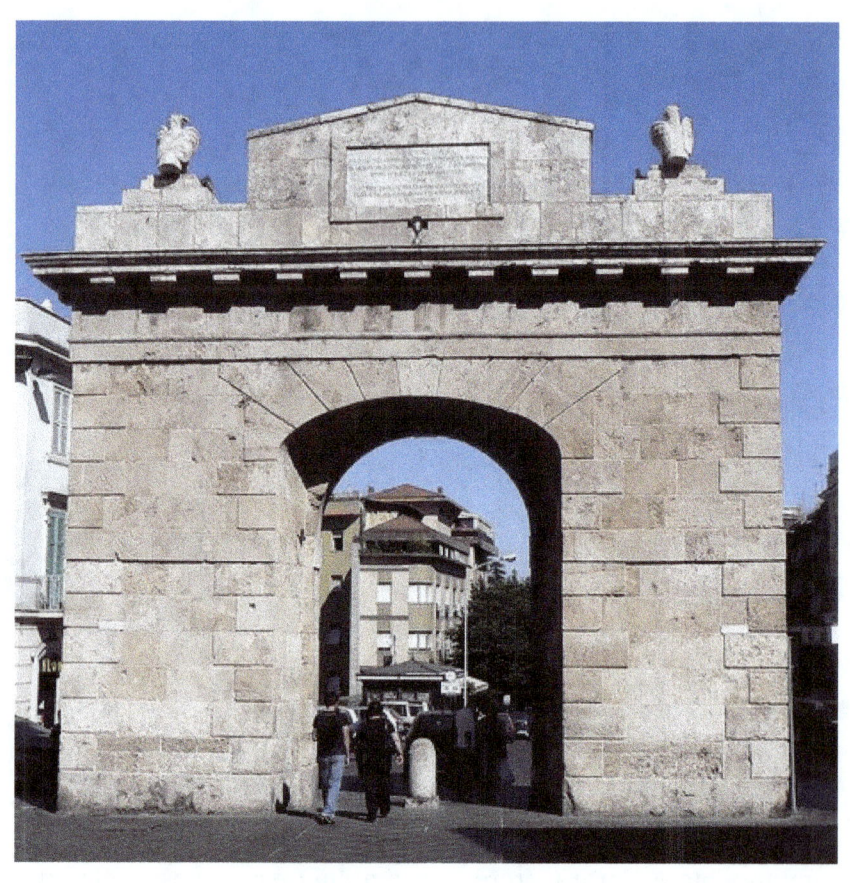

La monumentale Porta Cerere nella foto dell'autore.

Infine meritano una visita gli Arcazzi. Descritti da Marianna Candidi Dionigi, già nel 1809, come costruzioni di epoca imperiale, che alcuni anagnini del tempo indicavano come il *teatro* o la *piscina* dal ricordo remoto di terme poste nella zona, sembrano attualmente dover essere datate tra la fine del III e la metà del II secolo. Si tratta in buona sostanza di imponenti archi costruiti con grosse pietre di travertino distaccati dal muro romano di cinta con una specie di pseudo volta con serie

contrapposte di gradini in quattro serie di blocchi progressivamente degradanti. Alla base del pilastro centrale è scolpito un elemento fallico come se ne possono vedere ad es. sulle mura ciclopiche di Alatri (la cd. porta dei falli). Questa imponente costruzione potrebbe essere, secondo il De Rossi, successiva all'impianto originario della cinta muraria di questo tratto, appartenente forse ad un rifacimento successivo del settore. Probabilmente fu eseguita per contrastare le forti spinte del terreno retrostante della collina anagnina. Vicino agli Arcazzi erano situate le terme della Città come attestato dai podi ritrovati in zona di due personaggi: Evodio e Marcia, conservati nel *Lapidarium* della Cattedrale anagnina.

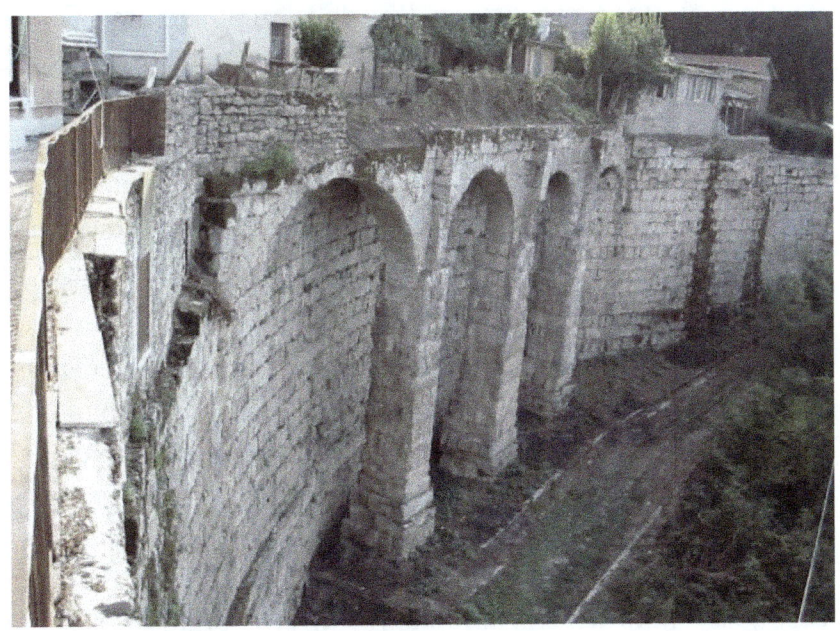

Nella foto di repertorio gli Arcazzi.

Le *Colline Ciociare* di Salvatore Tassa

Ad una sessantina di chilometri dalla capitale, con una strada che nell'ultimo tratto è punteggiata di curve, per venire fino a qua bisogna proprio averne voglia o – molto più probabilmente – aver sentito parlare delle leccornie che Salvatore Tassa porta in tavola. Scelta ridotta, ma fantasia infinita: dalla tradizione in bilico tra Lazio e classici italiani, agli accostamenti più audaci, pochi piatti vi aprono un universo, quello di questo cuoco-poeta lontano da ogni moda e da ogni definizione. Al moderno Bistrot Nù, *regnano invece la tradizione e l'omaggio alle ricette storiche dello chef.*

Così si legge sul sito *on line* della rinomatissima Guida Michelin, una collezione di pubblicazioni annuali rivolte al turismo e alla gastronomia, edite dall'azienda francese Michelin, e che rappresentano uno dei maggiori riferimenti mondiali per la valutazione della qualità dei ristoranti e alberghi a livello nazionale e internazionale. La selezione degli esercizi viene effettuata in assoluta indipendenza e l'inserimento nella guida è totalmente gratuito.

Salvatore Tassa, patron del ristorante stellato le *Colline Ciociare* e del *Bistro Nu'*, non si definisce uno chef, piuttosto ama definire se stesso come un cuciniere. Un cuciniere che ha rilevato la trattoria di famiglia, trasformandola in un ristorante che da anni si fregia di 1 stella Michelin, *per scommessa.* Come lui stesso racconta: *Ero ad una gara gastronomica e, nel caso fossi finito tra i primi quattro, avrei rilevato la trattoria intestata a mia madre.* Fu così che quella gara benedetta ha consegnato al mondo un cuoco che ha messo sulla cartina

dell'Italia gastronomica un posto sottovalutato da sempre come la Ciociaria, anche se i suoi natali furono a Brandford, in Gran Bretagna, nel 1955. La sua biografia scarna, parte avvolta nel mistero parte velata dalla riservatezza del personaggio, dimostra quanto il territorio in cui si cresce sia fondante per la cucina di un cuoco ...*una cucina molto semplice che si è sviluppata grazie all'evoluzione costante della tradizione della mia terra. Non parlo solo dei piatti, parlo del pensiero, dell'atto culturale, non del perseguimento della ricetta.*

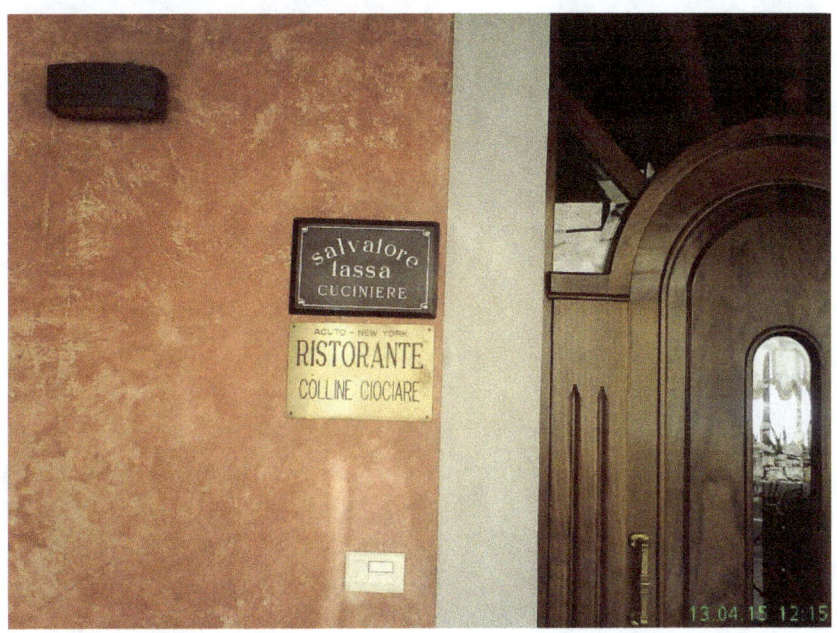

Nella foto dell'autore l'ingresso del ristorante le Colline Ciociare.

La cucina di Salvatore Tassa, infatti, è vista come impegno del naturale, dell'essenza dell'uomo come essere libero e provocatore di nuove tradizioni.

La sua cucina è per sua definizione una ricerca della natura nella natura. Lui stesso dice della sua cucina... *La mia cucina cammina nei sentieri tracciati dalla natura, attraversa in essa le sue essenzialità, i suoi colori, i suoi suoni...* e dei suoi piatti... *I miei piatti sono l'espressione di ciò che mi rimane addosso nel camminare in questi sentieri...*

Cuoco contadino o cuoco artigiano sono le altre due definizioni che ricorrono sovente quando si parla o si scrive di Salvatore Tassa. Perché Salvatore Tassa è in diretto contatto con i boschi e i campi della sua Ciociaria che valorizza quotidianamente, in un moto continuo dalla terra alla tavola. Una cucina semplice, come dichiara lui stesso, che nasce sul

semplice fuoco e con una umile padella di ferro ma che nasconde studio e tecnica, affinamento e sperimentazione. Come quando, qualche anno fa, solo nel 2017 a sessant'anni suonati, Salvatore Tassa, il cuciniere delle Colline Ciociare, vola a Parigi dal suo collega francese, chef tristellato, Yannick Alleno, per uno *stage* su fermentazione e crioestrazione. Felice di rimettersi in gioco disse semplicemente... *Non è mai troppo tardi.* Si perché come dice lui stesso... *Ho conosciuto la ristorazione attraverso il racconto dei cuochi e la loro parola scritta, perché non sono mai stato in Francia a lavorare nemmeno come stagista, non sono mai andato a imparare da nessuno, sono stato nei grandi ristoranti dapprima solo come cliente, poi come amico e infine come collega.*

Il piatto simbolo della cucina di Salvatore Tassa, il piatto velato da un alone di vera leggenda, quello per cui sicuramente sarà ricordato per sempre e che ne ha fatto uno dei maggiori *cuochi di terra* è la sua cipolla fondente. Si tratta in buona sostanza di una cipolla bionda, mondata ma lasciata nella sua buccia, cotta al forno coperta di sale grosso, svuotata e riempita con una purea della stessa cipolla condita con sale, pepe e parmigiano. L'opera viene ultimata e perfezionata con una leggera gratinatura in forno e un giro d'olio a crudo. Due ingredienti, esaltati al massimo in pochi gesti. Un piatto semplice ma geniale. Che pare racchiudere tutta l'essenza della cucina contadina di una volta, rigenerata dalle mani sapienti di un grande cuoco. E non finisce qui perché dopo il viaggio a Parigi del 2017, con relativo *stage* dal collega Alleno, Tassa ha deciso di trattare la cipolla con la tecnica della crioestrazione che gli ha permesso di estrarre a freddo un brodo da servire assieme a pappardelle allo zafferano e maggiorana.

La Selva di Paliano

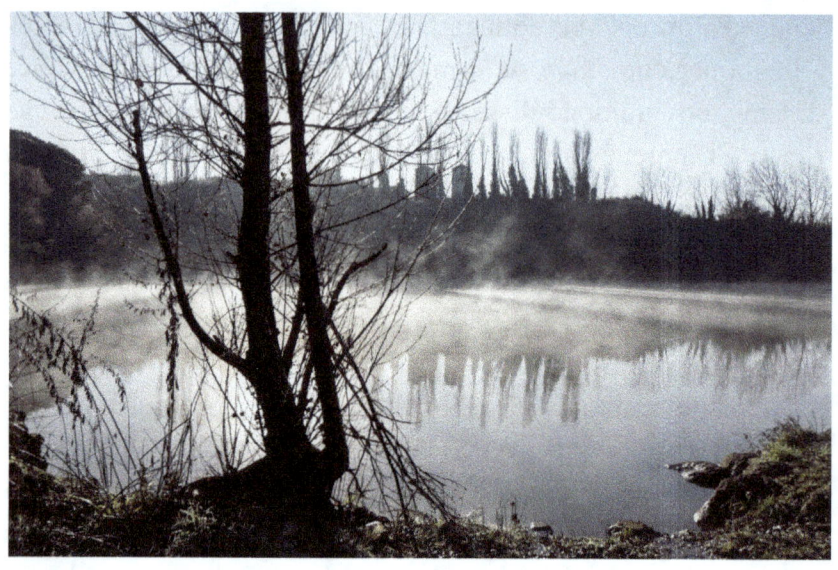

Nella foto una suggestiva immagine della Selva di Paliano e del laghetto avvolti nelle brume autunnali.

Il Parco, dichiarato e denominato esattamente Monumento Naturale della Selva di Paliano e Mola di Piscoli, è un luogo suggestivo, fatto di colline ondulate con vigne, boschi, prati e laghi. Si posiziona sulla Via Palianese, a due chilometri dall'Autostrada del Sole, casello di Colleferro.

La Selva vuole essere un'idea che sottolinea l'importanza della logica nelle apparenti contraddizioni. *L'utile deve essere associato al superfluo, il razionale con l'assurdo, i bilanci, il*

lavoro e la disciplina con la poesia, la partecipazione e l'inventiva. I fiori, le piante e gli animali, con l'uomo elettronico consumato dall'asfalto e dal cemento. Si legge sul sito web dedicato. E ancora... *La Selva affonda la sua essenza in un rapporto ininterrotto con il territorio e nel rispetto dell'ambiente e delle forme architettoniche.*

La Selva di Paliano è un'area di circa 4 chilometri quadrati. Il Parco Uccelli è nato nel 1974 dall'intuizione e dall'impegno di Antonello Ruffo di Calabria. Nel Parco, meta negli anni di milioni di visitatori, attrezzato di bar, ristoranti, vivaio giardino, piste per cavalli e biciclette, giochi, vivevano circa duecento specie di uccelli, provenienti da tutto il mondo, alcune rare o in via d'estinzione. Il Parco è meta di artisti e architetti, da ogni parte del mondo, che a La Selva trovavano il luogo ideale dove dare vita alle loro idee, in un rapporto di totale assonanza uomo-ambiente. La visita alla Selva è un momento ludico/ricreativo, di contatto diretto con la natura, di educazione e rispetto per l'ambiente. All'interno del parco, le visite guidate a tema, educazione ambientale per bambini, attraverso l'animazione, e adulti, passeggiate naturalistiche e giochi di intrattenimento popolari che si svolgono durante tutta la giornata.

Le terme romane a Supino

Andiamo in coro sino al Morolo per vedere i sassi di Supino. Per saltare dall'uno all'altro ponte, per avere un giorno ancora ciociaro. Cantava Libero de Libero nella sua ode *Ascolta la Ciociaria*. L'area archeologica delle terme romane di Supino, FR, è situata in località *la Cona del Popolo*, a valle del centro storico del paese, in prossimità della via Morolense, importante arteria stradale che si sviluppa lungo le falde dei Monti Lepini. E' costituita dai resti di un edificio termale a carattere privato con mosaici e pavimenti in *opus sectile*, databile nella prima metà del II secolo d.C.. Questo edificio non è isolato ma appartiene a una grande villa ancora sepolta ed estesa nei settori immediatamente circostanti. Le strutture delle terme sono state scoperte nel 1963, in seguito alla segnalazione del rinvenimento di frammenti musivi. Dal 1964 la Soprintendenza Archeologica per il Lazio ha intrapreso operazioni di scavo, mettendo in luce gli ambienti oggi visibili. Nel 1976 il sito fu acquisito al demanio pubblico. Questo edificio non è isolato, ma appartiene a una grande villa ancora sepolta ed estesa nei settori immediatamente circostanti. Infatti, le ricognizioni effettuate nella zona hanno evidenziato resti di strutture murarie che emergono in superficie e diffuse aree di frammenti fittili. In epoca romana, questa grande villa ricadeva nell'*ager* (territorio) della città di *Ferentinum* (Ferentino), che si estendeva fino alle propaggini montuose dei Monti Lepini e confinava con i territori delle città di *Anagnia* (Anagni) e di *Frusino* (Frosinone). Da un punto di vista più generale legato

alla topografia antica, questo edificio si inserisce nel contesto storico ed archeologico della fertile Valle del fiume Sacco, definita anche con il nome di Valle Latina.

Nella foto una porzione del criptoportico delle Terme Romane di Supino.

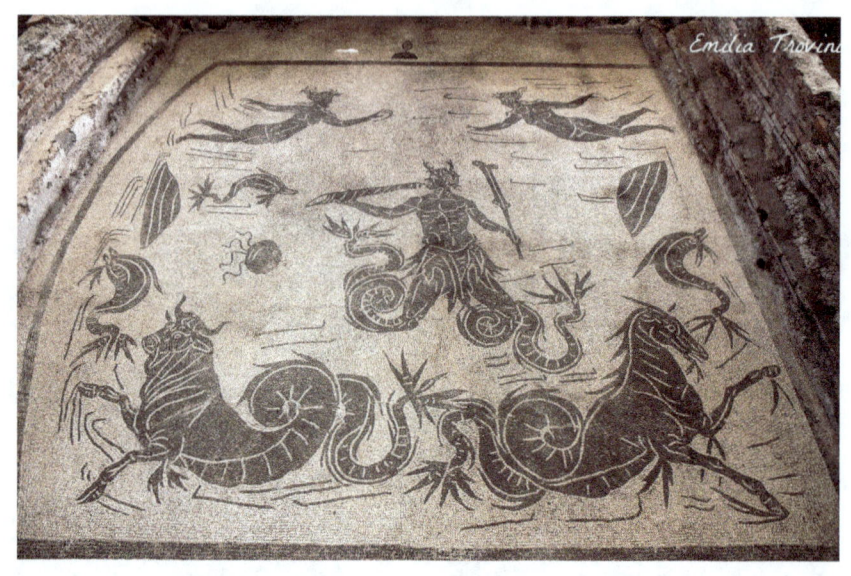

Nella foto il mosaico del pavimento del *frigidarium* che riproduce una scena marina.

Nel *frigidarium* delle terme romane di Supino è presente, conservato in modo incredibile, un grande mosaico raffigurante Nettuno sulla quadriga di ippocampi. L'intero soggetto è evidenziato da una fascia nera che corre lungo i lati dell'ambiente. Al centro dell'opera campeggia il gruppo marino con i quattro ippocampi e con la maestosa figura del dio, rivolti verso destra e tradotti a *silhouette* nera piena con particolari realizzati attraverso l'impiego di tessere bianche. Il mosaico del *calidarium,* nelle parole della dottoressa Rachele Frasca, riproduce ...*Il dio nudo e barbato sostiene nella mano sinistra il tridente. Il torso è reso frontalmente con numerose linee bianche, ad imitazione dei particolari anatomici. Alle braccia del dio si avvolgono i lembi di un panneggio che si*

48

gonfia in prossimità della testa. I quattro ippocampi sono caratterizzati da lunghe spire rivolte verso il basso, mentre le zampe anteriori alzate trasmettono l'idea del movimento... mentre *...il riscaldamento nelle terme nel mondo romano avveniva attraverso il sistema dell'ipocausto, che consisteva nel passaggio di aria calda al di sotto della pavimentazione. Questo sistema prevedeva l'impiego di un pavimento sospeso, ovvero una pavimentazione sorretta da pilastri realizzati con mattoni che venivano distribuiti lungo l'intera superficie. In questo modo, l'aria calda prodotta dal praefurnium (forno o fornace) si distribuiva al di sotto della pavimentazione e lungo le pareti degli ambienti attraverso dei condotti laterali di terracotta chiamati tubuli, riscaldando l'acqua che si trovava nelle vasche del tepidarium e del calidarium. Il sistema dell'ipocausto si conserva molto bene nel calidarium di Supino, dove è possibile osservare la distribuzione dei pilastrini posti a distanza regolare, i resti dei tubuli lungo le pareti e l'impiego di materiale fittile, come tegole e mattoni bipedali, per evitare la dispersione del calore. Inoltre, il calidarium conserva due piccole vasche per il bagno ed una pavimentazione a mosaico con tessere bianche e nere, raffigurante una vivace scena marina.* Al centro del mosaico è posta la figura di un Tritone rappresentato frontalmente e con il viso rivolto verso destra, mentre è intento a soffiare all'interno di una lunga conchiglia tortile, ad imitazione di uno strumento musicale. Nella mano sinistra tiene un remo. La parte superiore del corpo è raffigurata nuda, privilegiando la visione dei particolari anatomici. Nella parte inferiore, il Tritone indossa un corto gonnellino dal quale fuoriescono voluminose spire. Intorno a questa figura maschile si sviluppa il resto della

rappresentazione. In alto sono poste due Nereidi, raffigurate nude e di profilo mentre nuotano. Particolare attenzione è stata data alla resa volumetrica dei capelli che, raccolti dietro la nuca, fuoriescono a ciocche sottili. Le linee nere presenti intorno alle figure femminili imitano le onde del mare. In basso, in posizione opposta e simmetrica alle Nereidi, sono presenti due mostri marini affrontati e rivolti verso l'esterno della composizione: a sinistra è raffigurato un toro, mentre a destra un capro marino. Intorno insistono altre figure di personaggi che animano il corteo: due conchiglie, tre delfini e una medusa. Quest'ultima, resa in modo estremamente stilizzato ed efficace, esprime una notevole vivacità. Per questo mosaico, ed in particolare per la resa stilistica della figura del Tritone, si possono proporre interessanti confronti con le Terme di Nettuno, dei *Cisiarii* e di *Buticosus* ad Ostia.

Nella foto di repertorio un particolare della stupenda pavimentazione delle terme romane di Supino perfettamente conservata.

A Paliano la poesia la… *mettono al muro*.

Spesso non s'incontra la Ciociaria, da una rondine non l'hai intesa lodare, dalla rocca non l'hai vista a Paliano. Cantava Libero de Libero nella sua ode *Ascolta la Ciociaria*.

Qualche anno fa, a Paliano, FR, hanno pensato bene di... *mettere al muro* la poesia di un partecipante al Concorso Comunale di Poesia che si tiene annualmente nello storico borgo ciociaro.

In realtà quello di Paliano non resta un esempio isolato. Anche in altri paesi della Ciociaria si sta consolidando questa bella consuetudine. Ecco altri tre esempi tutti molto belli di come la poesia in Ciociaria venga... *messa al muro*.

A Coreno Ausonio, FR. Poesia del poeta Tommaso Lisi sulla facciata della casa di famiglia.

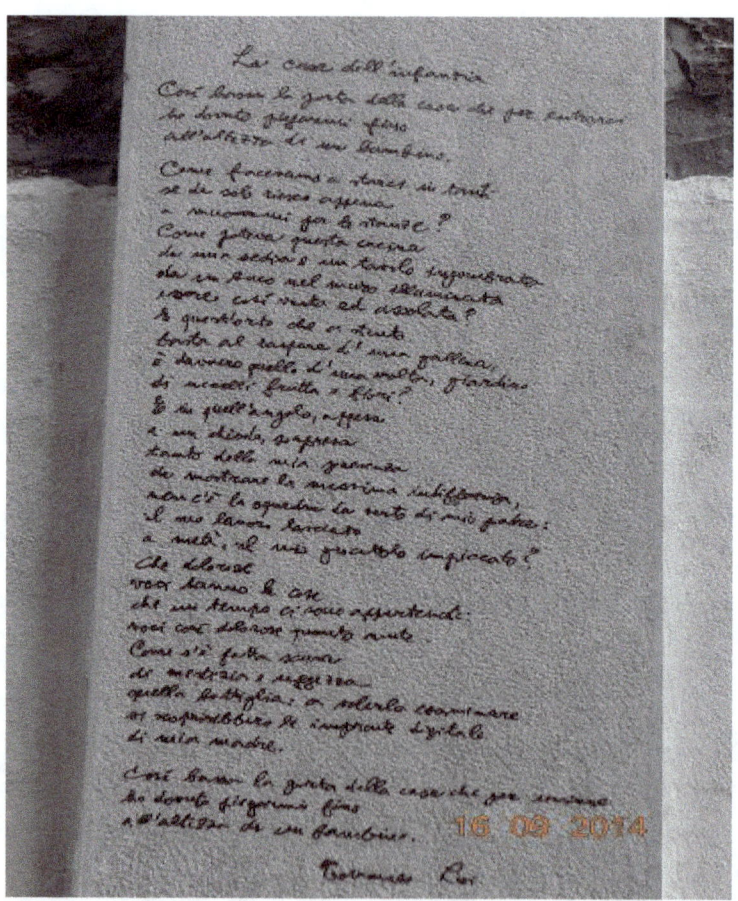

A Boville Ernica, FR. Una poesia di Cesare Zavattini… *messa al muro* sul portale d'ingresso al Centro Storico.

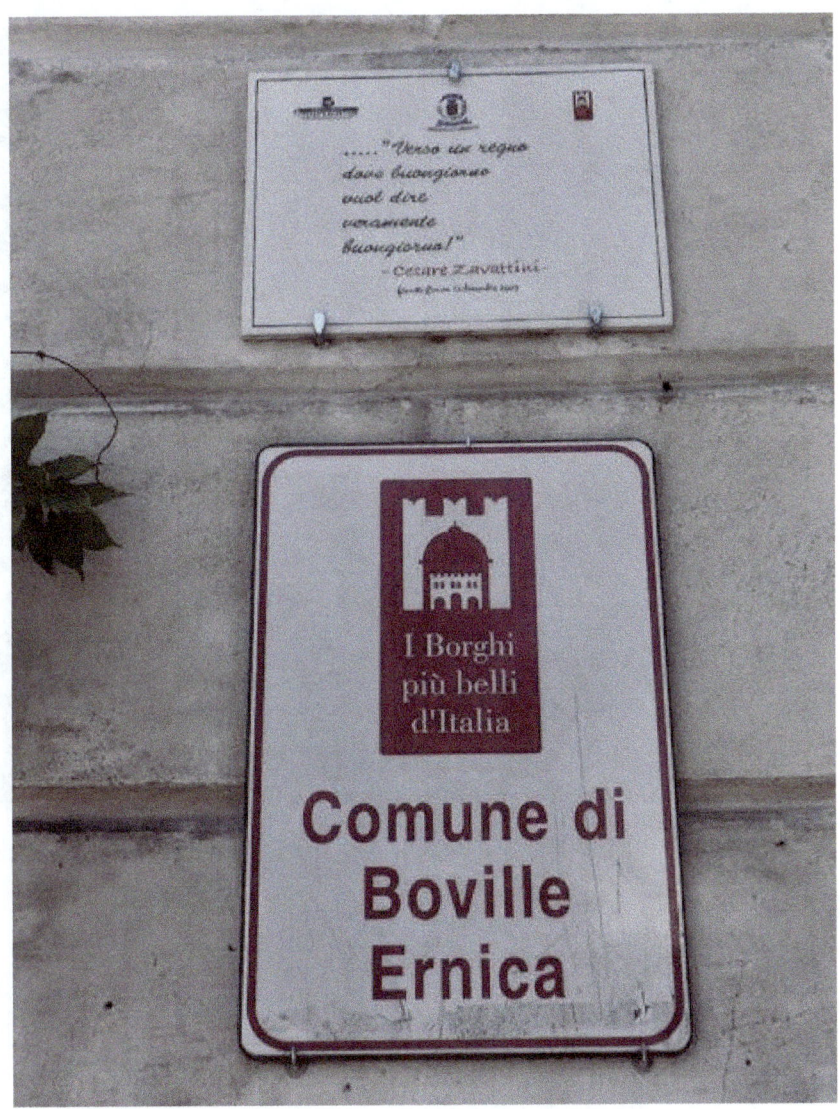

A Sora, FR, una poesia del poeta Giuseppe Bonaviri *messa al muro* a Val Francesca.

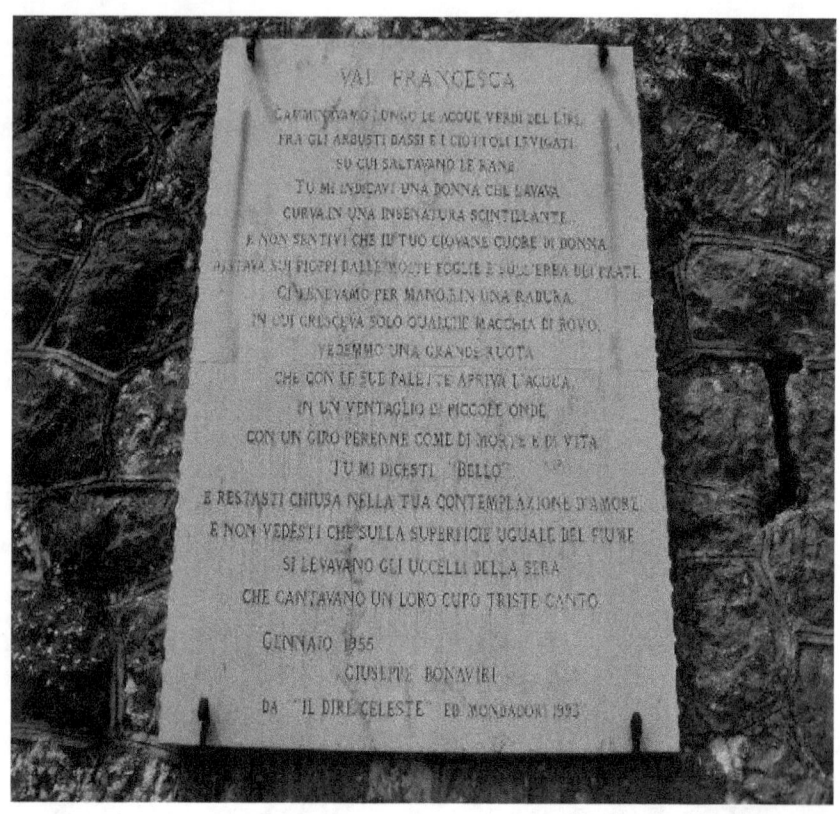

Castel Sindici a Ceccano.

Castel Sindici, o meglio Castel de' Sindici è un elegante edificio realizzato alla fine dell'800 per volere dell'enologo e Cavaliere del Lavoro Stanislao Sindici. Il progetto venne realizzato dal conte Giuseppe Sacconi, l'architetto che progettò l'Altare della Patria a Roma.

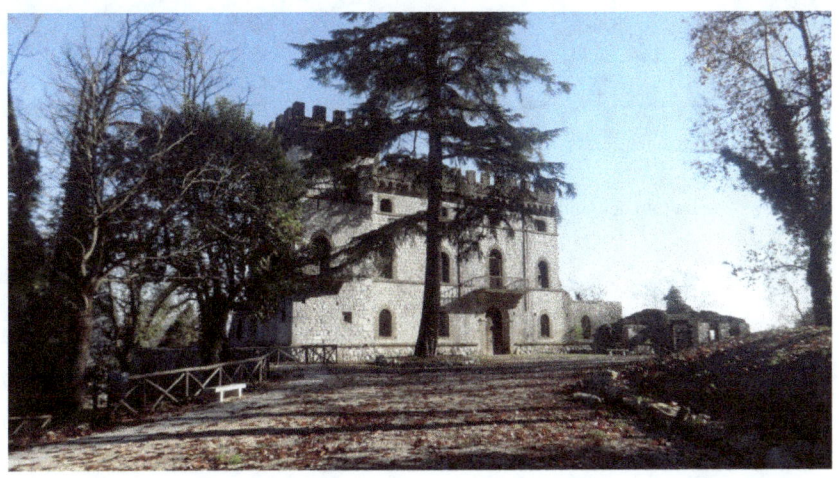

Nella foto dell'autore la veduta complessiva frontale del Castello Sindici.

Il castello è stato costruito con pietra calcarea locale su modello di un'antica fortezza medievale, pare scozzese, e venne realizzato al centro di un grande parco che ancora lo circonda. L'edificio è stato usato inizialmente come cantina per la conservazione del vino ma con gli anni è stato convertito in un luogo di ritrovo di importanti artisti che gravitavano attorno alla famiglia Sindici. Si citano ad esempio i pittori romani Aurelio e Cesare Tiratelli. Parrebbe che nell'elegante dimora sia stato ospitato anche Gabriele D'Annunzio.

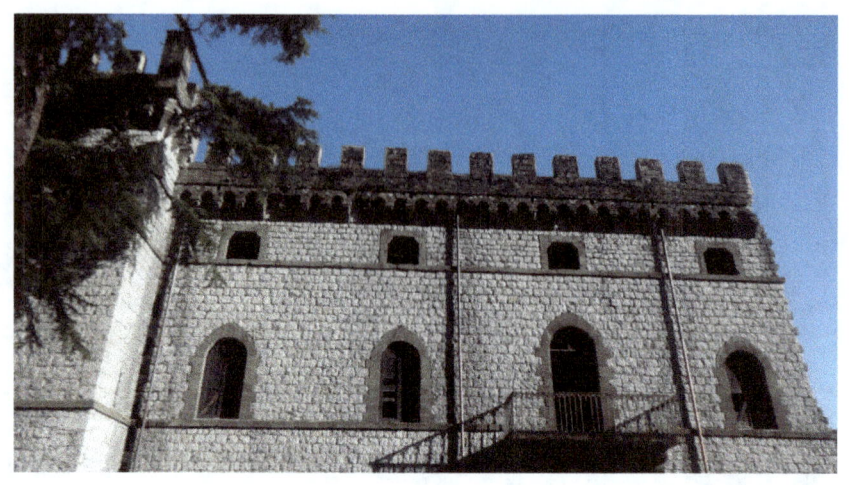

Nella foto dell'autore una buona porzione della facciata del castello Sindici.

Nel 1928 la tenuta di Castel Sindici è stata dichiarata Zona di Interesse Artistico Nazionale. Nelle cantine del castello veniva prodotto il rinomato vino *Castel Sindici* venduto in Italia e all'estero e vincitore di otto medaglie d'oro. Questo vino era molto apprezzato, tanto da essere menzionato tra i vini pregiati del Lazio nella prima edizione del 1931 della *Guida Gastronomica d'Italia* del Touring Club Italiano e da essere esposto tra i vini del padiglione italiano dell'EXPO Mondiale del 1935 a Bruxelles. E' ancora oggi possibile vedere le botti di ceramica dove veniva conservato il vino, visitabili durante alcuni eventi. Dal 1943 l'edificio venne requisito dai nazisti che lo usarono come sede del comando militare di zona delle S.S. Il palazzo attualmente è proprietà dell'Amministrazione Comunale ed è in restauro. Il parco circostante, ricco di piante secolari, è aperto al pubblico tutti i giorni.

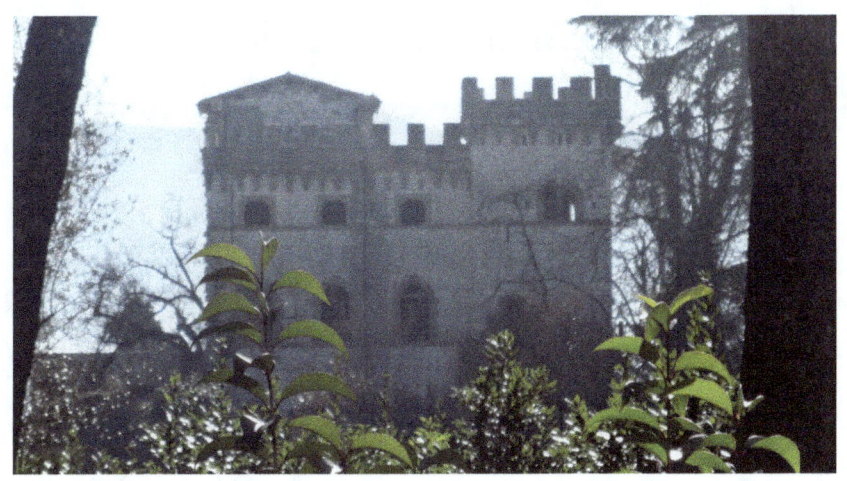

Nella foto dell'autore una veduta laterale del Castello Sindici visto dal centro storico.

Certi incontri a Paliano

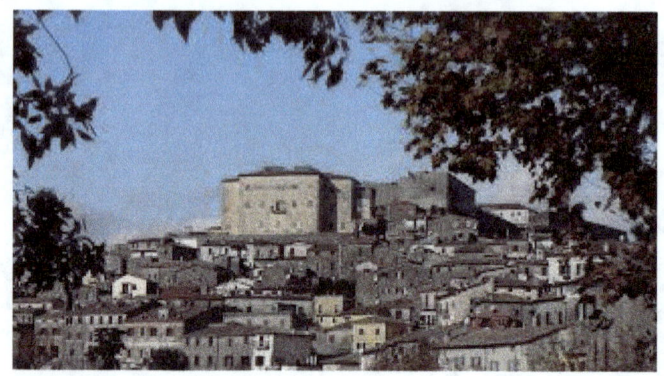

Qualche anno fa ero a Paliano, FR per una delle mie escursioni paesologiche. In prossimità del centro storico mi imbatto in un operatore ecologico e mi fermo a parlare con lui. *"Paliano è uno dei comuni sulla strada del Cesanese. Dove trovo un po' di vino da comprare?"* Gli dico, per rompere il ghiaccio. Mi fornisce le indicazioni per un paio di buone cantine. Io insisto, per farlo parlare e per raccogliere informazioni, distraendolo per un attimo dal suo lavoro certosino. *"Paliano dev'essere anche molto antica, da quello che vedo, forse addirittura di epoca preromana?"* Quello ci pensa un po' e poi risponde, calandosi negli abiti di un professore di storia: *"Ascolta, di epoca preromana, onestamente non lo so! Ma di epoca romana, certamente! Qualche anno fa sono stati ritrovati dei tratti di mura antiche costruite in opus reticulatum!"* E meno male che mi sono fermato a intervistare un operatore ecologico, che se andavo dall'assessore alla cultura quello sicuramente mi avrebbe fatto il culo.

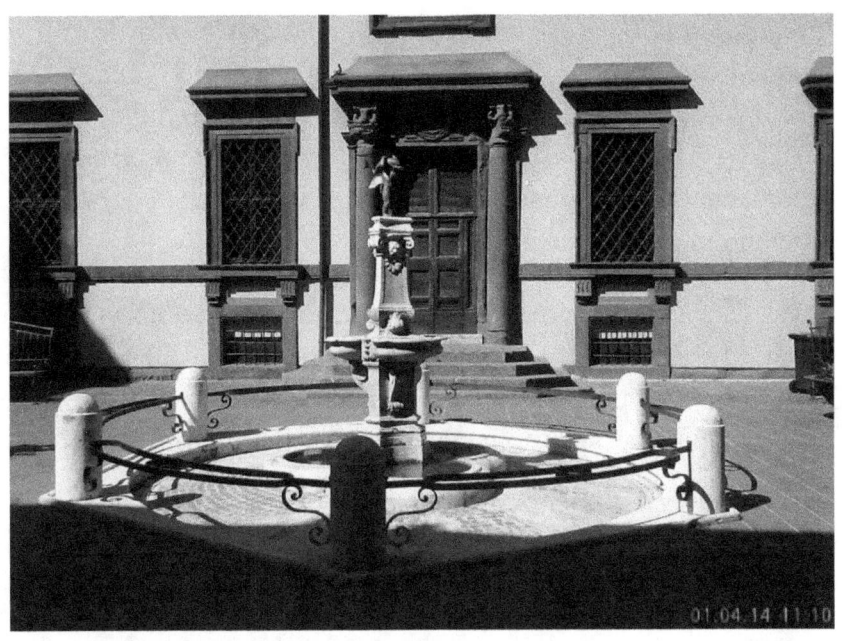

Nella foto dell'autore fontana monumentale ottocentesca nel centro storico di Paliano.

Nel corso della stessa mattinata mentre me ne vado a zonzo per il centro storico della bella cittadina a scattare qualche foto. Mi passa accanto la punto blu dei carabinieri locali. Mi affianca e si ferma mentre anch'io mi sono fermato ai bordi della piazzetta centrale, proprio di fronte alla fontana. Il passeggero, con aria molto intelligente, ma anche molto inquisitrice, abbassa il finestrino e mi chiede: *"Lei da dove viene?"* Io rispondo subito: *"Da Coreno Ausonio!"* Lui, pervicace, replica: *"E che fa qui?"* E io subito rispondo convinto: *"Sono un paesologo"*. E lui: *"In che senso, scusa?"* E io, ancora più' convinto: *"Nell'unico senso possibile! Visito i paesi, scatto foto,*

prendo appunti e scrivo libri. Se li vuole vedere dovrei averne qualcuno in macchina, non è parcheggiata troppo lontano." E lui, sventolando sicumera che nasconde incredulità': *"No! Grazie so come sono fatti i libri, ne ho già uno a casa."* E si allontanano dando dentro col gas. Non sembra che i carabinieri abbiano molto da fare a Paliano.

Che aggiungere, per chiudere, di questi due simpatici siparietti? Certe categorie di persone, nei cui confronti nutriamo dei pregiudizi, ogni tanto ti smentiscono e pure sonoramente; certe altre, invece, non si smentiscono mai.

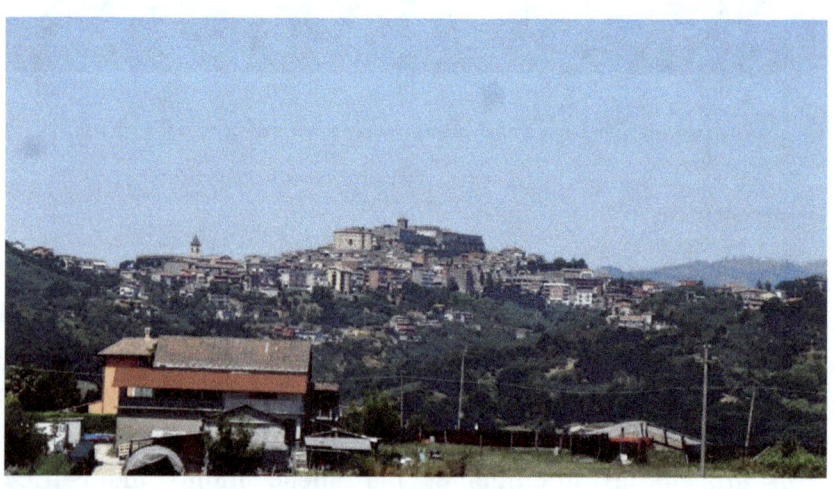

Nella foto dell'autore panorama di Paliano, FR.

Il Monte Lupone e le Faggete dei Lepini.

Uno spettacolare e suggestivo scorcio della feggata del Monte Lupone.

O miei Lepini, Ausoni miei, o Lepini amanti degli Ausoni, voi mi fate la bella cordigliera. Cantava Libero de Libero nella sua ode *Ascolta la Ciociaria*.

I Monti Lepini sono un gruppo montuoso del Lazio, appartenente al settore settentrionale dei Monti Volsci, dell'Antiappennino laziale, contenuti interamente nel Lazio, fra le province di Latina, Roma e Frosinone. Confinano a nord con i Colli Albani, ad est con la valle del Sacco, a sud con i Colli Seiani (sottogruppo collinare tra Sezze e Priverno che li collega ai Monti Ausoni), a sud-est con la Valle dell'Amaseno e ad ovest con l'Agro Pontino. La vetta più alta è il Monte Semprevisa con i suoi 1536 metri; situato tra i Monti Lepini e i Monti Ausoni si trova il Monte Siserno che costituisce un gruppo intermedio dubitativamente attribuito ai Monti Lepini in quanto in riva destra del Fiume Amaseno, ma

completamente isolato da entrambi. In uno dei boschi più belli dei Monti Lepini, esiste un cammino immerso nei silenzi suggestivi della foresta che raggiungere la vetta del Monte Lupone. Con i suoi 1378 m. di altitudine e circondato da rigogliose faggete e offre una prospettiva privilegiata per ammirare l'intero gruppo montuoso e la Pianura Pontina ai suoi piedi. Più in là lo sguardo raggiunge il profilo del promontorio del Circeo e lontano, all'orizzonte, quello delle isole Ponziane circondate dallo sconfinato Mar Tirreno luccicante. L'escursione che richiama alla mente gli scenari ottocenteschi dei *Grand Tour*, esotici e meravigliosi, così come sono stati descritti da Ferdinand Gregorovius, un erudito tedesco innamorato dell'Italia e in particolare della campagna laziale, che percorse palmo a palmo, da Roma fino a Terracina, Cassino e Alatri, tra il 1854 e il 1873, per poi descriverla nei suoi ormai celeberrimi *Itinerari Laziali*, opera insostituibile per gli amanti della letteratura odeporica. *...Uscendo dalle ombre della foresta, l'aspetto di questo panorama è uno dei più belli che l'Italia presenti. Su di me ha prodotto un'impressione così forte che non ho trovato sul momento, e neppure ora so trovare, parole atte ad esprimerla. Mi si era vantata assai a Roma la bellezza di questo colpo d'occhio e mi si era detto che non avrei potuto trovare nulla di più bello della traversata dei monti Volsci e della vista di lassù delle Paludi Pontine e del mare; nulla di più vero. Io consiglio vivamente a tutti quelli che visitano i paesi romani, questa magnifica escursione... Confesso di non aver mai provato un'impressione tanto profonda per la campagna romana ed il Lazio. Essa appare come il teatro più grande della storia, come la scena dell'universo.*

La rinomata acqua di Fiuggi

Il fallimento delle improbabili e scellerate scelte di politica industriale fatte tra gli anni '50 e '70, ha riportato il *focus* dell'economia della Valle del Sacco su binari più consoni alle caratteristiche del territorio. Al momento molte sono le attività e le imprese che legano il proprio nome ai prodotti caratteristici dei paesi che affacciano, più o meno immediatamente, sulla valle. Se si eccettuano i fuochi quasi spenti dell'industria, insieme alla Strada del Vino Cesanese, della quale si tratta in un capitolo precedente, un'altra attività economica importante riguarda la città termale di Fiuggi e la sua celeberrima acqua. Rinomatissima, ma, purtroppo, trascuratissima e travagliatissima, attività economica. Oltre che nella cura della calcolosi renale, l'acqua di Fiuggi costituisce una terapia importante per le infezioni delle vie urinarie e, grazie all'azione che svolge sul metabolismo dell'acido urico, favorisce la cura della gotta e delle artropatie uratiche. Estimatori storici di Fiuggi e della sua acqua furono, primo fra tutti, Michelangelo, affetto dal *mal della pietra*, l'odierna calcolosi renale. *Io ò bevuto circa due mesi sera e mattina d una aqqua d una fontana che è a quaranta miglia presso Roma, la quale rompe la pietra; e questa à rotto la mia e fattomene orinar gran parte. Bisògniamene fare amunizione in casa e non bere né cucinar con altra, e tener altra vita che non soglio.* La lettera del 1549 scritta da Michelangelo Buonarroti, sofferente di calcoli renali, è una delle più antiche e illustri testimonianze dei benefici ottenuti bevendo l'acqua Fiuggi. Ma la secolare storia di Fiuggi racconta che dalla miracolosa acqua trassero giovamento i dolori di re, nobili e ambasciatori.

Anche Papa Bonifacio VIII, che era nato in Ciociaria e conosceva bene la fonte, fece ricorso a questa salutare acqua. La fonte che porta il suo nome fu inaugurata nel 1911. I registri contabili pontefici dell'epoca annotano infatti ben 187 ordini di pagamento per il trasporto dell'acqua da Fiuggi a Roma. Altri personaggi famosi in epoca più recente si sono curati con successo bevendo Acqua Fiuggi: da Papa Pio X a Benedetto Croce ad Alcide De Gasperi. Mentre addirittura ai primi del '900 risalgono i nuovi fasti con Giovanni Giolitti che che inaugurò la prassi dei governi termali.

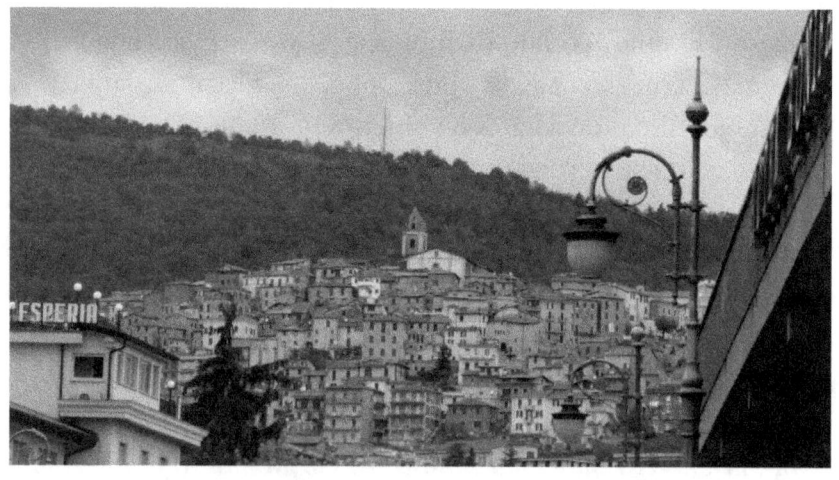

Nella foto dell'autore uno scorcio di Fiuggi alta vista da Via rettifilo.

Il distretto dell'Acqua di Fiuggi entra in crisi, che si fa sempre più profonda, dopo il primo fallimento del 1993 e lo scandalo Ciarrapico. Il crac finanziario nel 2001 e la separazione tra acqua in bottiglia e acqua da attingere alle fontanelle delle terme, ha ulteriormente aggravato la situazione economica e gestionale.

Le sorgenti delle acque e l'annesso stabilimento per l'imbottigliamento, con le due fonti, l'Anticolana e la Bonifacio VIII e il campo da golf, il primo campo pubblico in Europa appartengono al Comune. Nel 1983 Giuseppe Ciarrapico, andreottiano di ferro acquisisce la gestione dell'Acqua di Fiuggi. Subentra a Francesco De Simone Niquesa, presidente di Uliveto e Rocchetta, titolare della concessione dal 1960 al 1982. Purtroppo la gestione di Ciarrapico e' quantomeno turbolenta. Nel 1990 Michail Gorbaciov, vincitore dell'allora prestigioso Premio Fiuggi, lo ritira a Roma, al Quirinale, perché nella cittadina ciociara si temevano contestazioni all'indirizzo dell'allora senatore. Si inizia così una vera e propria guerra che dal giornalismo locale viene definita *santa*, condotta dall'amministrazione comunale di allora, guidata da Giuseppe Celani, che accusava l'imprenditore di inadempienze nei pagamenti. La gestione dell'acqua torna pubblica, con una società comunale denominata *Astif*. L'acronimo di Azienda Speciale Terme e Imbottigliamento di Fiuggi. Poi trasformata nel 1998 in *Atf*, acronimo di Acqua e Terme Fiuggi. Tra il 2001 e il 2002 l'azienda deve ricorrere a un concordato per evitare il fallimento a causa dei debiti accumulati. Si decide pertanto la divisione dei due rami dell'azienda: da una parte le terme e il golf, tradizionalmente in passivo, dall'altra lo stabilimento di imbottigliamento che, invece, produce profitti. Per quanto riguarda l'acqua in bottiglia, si stipulano due contratti di durata ventennale con il gruppo Sangemini: uno per la concessione del marchio, l'altro per l'affitto della fabbrica. Il canone della concessione del marchio viene stabilito in 50 milioni di euro: 2,5 milioni annui per 20 anni. Sangemini si impegna anche a versare un minimo garantito pari a 0,145 euro a litro

commisurato a 60 milioni di bottiglie per il primo anno, 65 per il secondo e 70 milioni per gli anni successivi, detratta una franchigia di 17 milioni annui. I minimi garantiti vengono rivisti al ribasso già nel 2003 a causa delle difficoltà del gruppo umbro. Nell'accordo gioca un ruolo importante anche Banca di Roma, oggi Unicredit, che finanzia 33 milioni per chiudere il concordato preventivo con tutti i creditori dell'azienda. Trascorsi dieci anni i rapporti sono ulteriormente deteriorati, come dimostra la causa in atto tra Sangemini e il Comune per la risoluzione del contratto. In primo grado i giudici hanno dato torto all'amministrazione comunale. A peggiorare ulteriormente le cose, nel corso di questa battaglia legale si deve registrare la chiusura dello stabilimento tra luglio e febbraio 2011 e un calo dai 100 milioni di bottiglie annue degli anni Novanta, ai circa 40 milioni del 2012.

L'ormai leggendario logo dell'Acqua di Fiuggi.

Dopo questo doveroso *excursus* storico, arriviamo finalmente ai giorni nostri. Il 4 giugno del 2020 si è tenuta, presso la Fonte Bonifacio di Fiuggi, l'assemblea dei soci di *ATF, Acqua e Terme Fiuggi,* l'azienda che gestisce l'Acqua di Fiuggi, le Terme ed il campo da golf, per l'approvazione del bilancio 2019. La società ha registrato utili per 149 mila euro con un fatturato in crescita del 7,3% verso l'anno precedente. Un risultato, rispetto alle enormi potenzialità, molto modesto ma, comunque, positivo dopo anni di perdite. E per il futuro i fiuggini incrociano le dita.

Nella foto dell'autore una bella bifora fotografata a Fiuggi vecchia detta Anticoli.

Il Castello Longhi a Fumone

Se vai a Fumone cogli il girasole che segnò il tempo a secoli di fame. Cantava Libero de Libero nella sua ode *Ascolta la Ciociaria.*

Il piccolo borgo di Fumone lega il suo nome al centro storico, perfettamente conservato e restaurato, e al Castello Longhi, ricco di storia e scrigno di memorie dell'intera ciociaria.

Nella foto l'ingresso del castello Longhi di Fumone, FR.

Il Castello Longhi di Fumone è stato la principale fortezza militare dello Stato Pontificio del basso Lazio e, per la sua particolare collocazione strategica fu usato, tra l'XI e il XVI secolo, come punto di avvistamento. Le fumate che venivano prodotte dall'alta torre comunicavano in tutta la Campagna e Marittima che i nemici stavano percorrendo la Via Casilina e avvertivano la popolazione di trovare un rifugio. Da ciò nacque l'adagio popolare: *Si Fumo fumat, tota Campania tremat, Quando Fumone fuma, tutta la campagna trema*, e anche il nome del paese. Grazie alla sua posizione strategica, Fumone si rivelò nella storia una fortezza inespugnabile e furono vani i tentativi di conquista anche da parte di Federico Barbarossa ed Enrico VI di Svevia. Ci riuscì solamente Papa Gregorio IX nel tredicesimo secolo, ma pacificamente e dietro pagamento di una ingente somma di denaro. Nel 1121 il castello di Fumone fu luogo di prigionia e di morte per Maurizio Bordino, l'antipapa francese conosciuto con il nome di Gregorio VIII, che venne condotto a Fumone da papa Callisto II. L'episodio più importante avvenne 1295 quando fu fatto prigioniero nel castello il papa Celestino V. Dopo una prigionia durata dieci mesi, vi morì il 19 maggio del 1296. Nel corso del 1500 la fortezza perse parte della sua importanza militare e senza lavori di manutenzione decadde. Nel 1584 il papa Sisto V decise che l'edificio doveva essere conservato come luogo di memoria storica, essendovi morto Celestino V, e lo affidò a una nobile famiglia di Roma: i Marchesi Longhi. Il castello di Fumone venne nel corso degli anni trasformato dalla famiglia Longhi. in una vera e propria residenza. Ancora oggi è una proprietà privata abitata dagli attuali eredi del casato. Il castello conserva nel suo museo stabile interessanti reperti archeologici e

comprende anche un giardino pensile, realizzato dalla famiglia Longhi nel '600. Il giardino sospeso, ricavato dall'unificazione dei camminamenti di ronda, dei fossati e dei quattro torrioni interni, è uno dei rari esempi nel suo genere in Europa, ed è tipico dell'arte del giardino classico all'italiana. Per la sua estensione è ritenuto il più grande d'Europa tra quelli che si trovano a un'altitudine uguale o superiore agli 800 metri sul livello del mare. Nel castello sono stati preservati due luoghi, nel piano nobile, riconducibili a papa Celestino V. Uno è la cappella costruita nel XVIII secolo in sua memoria. L'altro, attiguo alla cappella, è la cella dove venne rinchiuso e dove l'ex Papa trascorse gli ultimi dieci mesi di vita, praticamente murato vivo. Nel 1966 papa Paolo VI ha visitato questi luoghi e ha deposto nel castello una croce votiva in memoria e in onore del suo predecessore Celestino V.

Nella foto scorcio del centro Storico di Fumone e il Castello Longhi.

Nel 1990, Stefano e Fabio de Paolis, gli attuali proprietari del castello, lo hanno aperto al pubblico: si effettuano visite guidate nella prigione di papa Celestino V, nel giardino pensile e nel piano nobile. Durante la visita è possibile ascoltare la triste storia del marchesino Francesco Longhi che venne ucciso, a soli cinque anni per motivi di eredità, dalle sue sette sorelle. La madre, duchessa Emilia Caetani, impazzita completamente dal dolore, non accettò di farlo seppellire e decise di farlo imbalsamare: il corpo del bambino è custodito ancora oggi in un *secretaire* dell'archivio gentilizio.

Nella foto dell'autore Fumone vista dall'acropoli di Alatri.

Il Bambinello d'oro di Ferentino

Conservato nella splendida Concattedrale dei SS Giovanni e Paolo a Ferentino, FR, si ammira in tutta la sua bellezza il Bambinello, eppure non se ne hanno documenti. Ha il volto di cera e dai decori del panneggio che rivestono un'anima di tessuto ricamato a lamina d'oro con pietre di vetro colorate a rilievo, dalla corona, dalla foggia nell'insieme potrebbe essere datato al XVIII secolo. Conservato in una cassa di un colore che vira dal verdognolo al celestino sbiadito e striato sulla quale sono disegnate alcune lettere, peraltro non leggibili, che complicano ulteriormente il lavoro degli studiosi. Nella cassa pare si trovi anche una Sacra Reliquia della Santa Culla di Betlemme. La tradizione vuole che sia stato donato dalla famiglia Tani e per questo motivo, probabilmente, ad una delle lettere *T* della cassa viene fatto seguire a matita, un'annotazione posticcia, appena intuibile, *ani*, ad indicare il nome Tani. Nella chiesa costruita in stile romanico ma che ha subito rimaneggiamenti successivi si ammira la ricca pavimentazione in stile cosmatesco, uno stupendo presbiterio rialzato, circondato da una balaustra anch'essa cosmatesca, al centro del quale campeggia l'altare maggiore sovrastato da un elegante ciborio a quattro colonne, databile tra il 1228 e il 1240, opera di Trudo De Trivio, come scritto nella trabeazione, sotto il quale si trova il sacello con le reliquie del Martire Ambrogio. Fuori del presbiterio si trova un'altra colonna tortile, candelabro del cero pasquale. Nell'abside si trova la cattedra vescovile marmorea, sulla quale si sono seduti i Papi Pasquale II, Innocenzo III, Onorio III, Alessandro III, Gregorio XVI, Pio IX e Paolo VI. I pregevoli affreschi del

catino absidale e tutte le decorazioni interne, dal 1904, sono tutte dell'artista Eugenio Cisterna. In Ciociaria le chiese, le cattedrali, i duomi confermano di essere incredibili scrigni colmi di storia, di tesori d'arte e di bellezza.

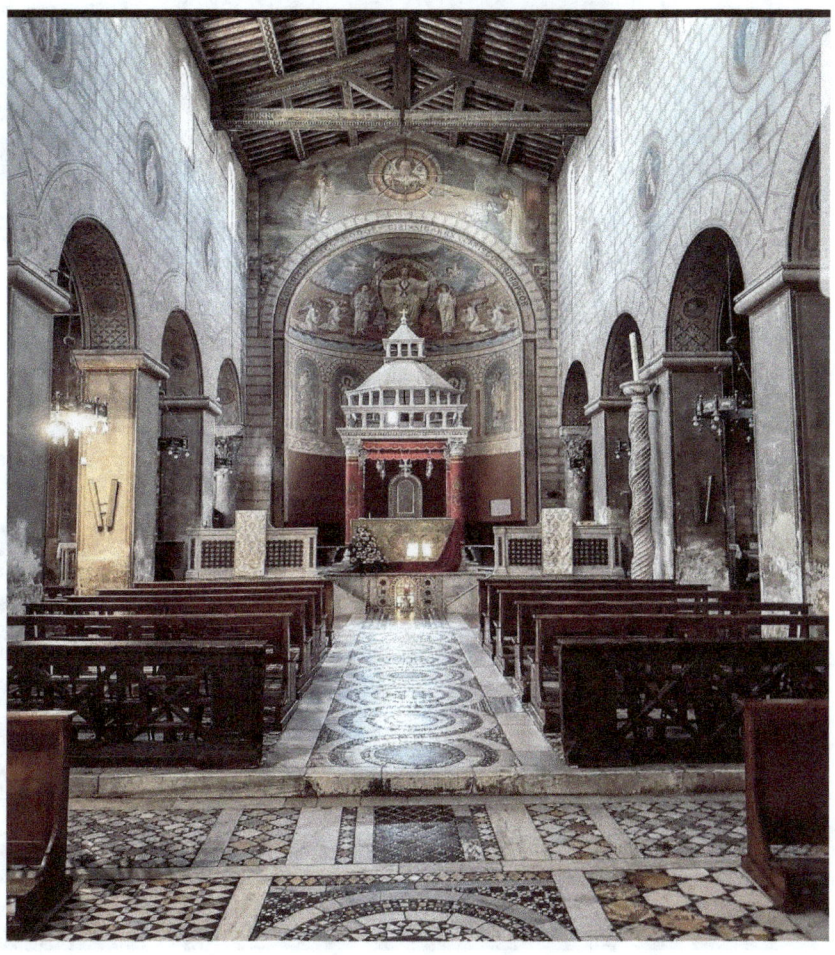

Veduta della navata centrale, dell'altare e del bellissimo pavimento cosmatesco della Concattedrale dei SS Giovanni e Paolo.

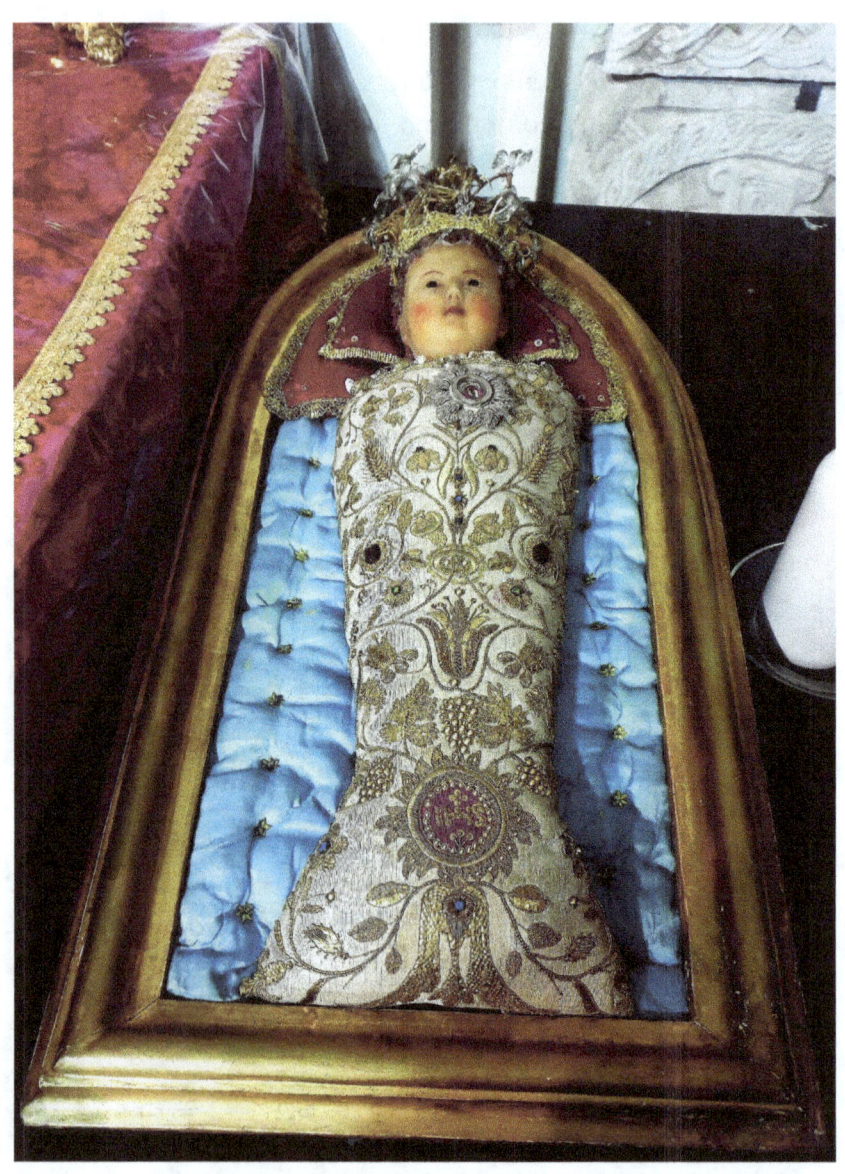

Una bella immagine del Bambinello d'Oro di Ferentino.
Per la fonte del testo e delle foto si rimanda a Dante Cerilli, *Il prezioso bambinello di Ferentino*, sta in *Pagine Lepine*, XXV, 2020, 4 nn., gen-dic, p. 2.

La Chiesa di San Pietro in Vineis.

Intorno alla metà del XII secolo sorse, appena fuori le mura urbane della città di Anagni, un monastero appartenente all'ordine delle Clarisse che sopravvisse fino alla metà del Cinquecento. Le alterne vicende che portarono al degrado e poi alla rovina del complesso conventuale si conclusero nel 1926 quando l'architetto Alberto Calza Bini ricevette l'incarico di progettare, sull'area dell'antico convento, un Convitto destinato agli orfani degli impiegati *INADEL* (oggi *INPDAP*) denominato Convitto *Principe di Piemonte*.

Nella foto dell'autore la bella facciata della Chiesa di San Pietro in Vineis.

Nella complessa e articolata soluzione compositiva l'architetto romano scelse di mantenere, integrandola nella progettazione, l'antica chiesa di San Pietro in Vineis (nome derivante dalla presenza di vigneti che circondavano il convento) in cui aveva rilevato la presenza di un interessante, se pur rovinato, pavimento cosmatesco e, in un ambiente posto sopra la navata di destra, quella di preziosi affreschi. Fu dunque alla sensibilità artistica di questo architetto della *scuola romana*, formatosi accanto a personalità quali Gustavo Giovannoni e Marcello Piacentini e alla sua personale esperienza maturata nel campo del restauro architettonico che dobbiamo la sopravvivenza di questo interessante ciclo pittorico. I tredici affreschi che si estendono per una lunghezza di 12 metri, riguardano la Passione, Resurrezione e Seconda Venuta di Cristo, la Stigmatizzazione di San Francesco, e la rappresentazione dei Santi Aurelia, Scolastica e Benedetto. Il ciclo pittorico, di artista ignoto, è sovrapposto ad un precedente affresco raffigurante un motivo di arcate stilizzate che gira tutto intorno all'ambiente e che si conclude, superiormente, con una sorta di fregio e inferiormente con un delicato velarium decorato con piccole figure geometriche. Su questo ciclo pittorico poggiano altri affreschi attribuibili al XV secolo. Da questo vano le suore potevano, per mezzo di feritoie realizzate nello spessore del confinante muro della chiesa seguire senza essere viste, così come imponeva il loro ordine religioso, la celebrazione delle messe. Gli affreschi furono senza dubbio eseguiti per una comunità francescana; ne costituisce esempio la Stigmatizzazione, evento di cui è resa partecipe la comunità dei francescani e il corrispondente ordine femminile delle clarisse. Sono inoltre rappresentate due figure, probabilmente i

committenti. La figura maschile è, dalla recente storiografia, identificata in papa Alessandro IV (1254-1261). L'esecuzione degli affreschi è da far risalire con molta probabilità al 1255, anno in cui Chiara fu canonizzata – proprio nel Duomo di Anagni – da papa Alessandro IV. Nel 1256 la chiesa di San Pietro in Vineis, appartenente al patrimonio del Duomo di Anagni, fu, su iniziativa dello stesso pontefice, donata alle clarisse. È interessante notare come proprio a questa data risale il ciclo pittorico esistente nella cattedrale della stessa Anagni. L'eccezionale livello artistico degli affreschi di San Pietro in Vineis, recentemente restaurati su iniziativa dell'INPDAP consente di ampliare le conoscenze in merito al primo periodo dell'arte figurativa appartenente agli ordini francescano e clarissiano, all'utilizzo della tecnica pittorica dell'affresco, nonché all'approfondimento delle modalità artistico-espressive legate al periodo antecedente l'arte giottesca.

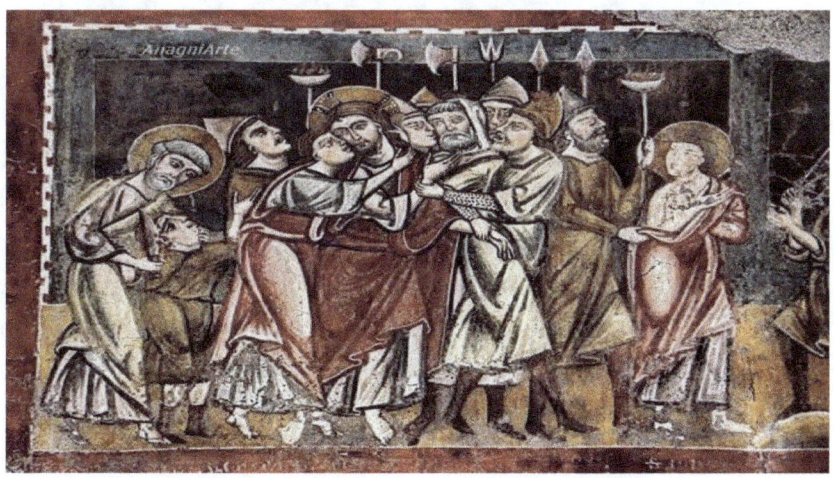

Anagni, FR - San Pietro in Vineis. Affresco, *Il bacio di Giuda*. Nella chiesa è raffigurato l'intero ciclo della Passione, Morte e Resurrezione di Cristo (sec XIII).

Piglio

Sciogli la cinta e il fazzolettone è scaltro il ballo a Frosinone: occhio per occhio, fai ruota e ventaglio, e beviti il sonno nel vino del Piglio. Cantava Libero de Libero nella sua ode *Ascolta la Ciociaria*, scritta nel lontano 1953.

Nella foto dell'autore panorama di Piglio.

Arrivo a Piglio in una mattinata di sole. Il sole picchia ed è molto caldo. Anche se ai 600 m. d'altezza spira un bel venticello fresco. Per fortuna la giornata si è aggiustata per strada: quando sono partito da casa il cielo era coperto e quando sono tornato a casa l'ho trovato ancora coperto. Dopo Anagni, svolto a destra e percorro un buon tratto della Via Anticolana per Fiuggi: una porzione della Strada del Vino Cesanese. L'eccezionale salubrità dell'aria e l'eccellenza del suo vino Cesanese rosso cupo come il rubino, caratterizzano questo paese degli Ernici, che sorge sulla cresta di uno sperone del

Monte Scalambra. Il nome Piglio potrebbe derivare da *pila,* pilastro, ad indicare la sua funzione di baluardo difensivo. Secondo un'altra teoria, invece, il nome del paese deriverebbe dal latino *pileus* o *pileum,* berretto a forma conica. Essendo indicato anche in alcuni documenti con il nome di Pileo. Ma potrebbe anche derivare, secondo una terza teoria, dal nome di persona *Pilius*, un antico cittadino romano, forse, suo primigenio fondatore. Il Castello di Piglio, i cui bastioni e torri dominano il centro storico, è costituito da due parti costruite in epoche diverse, quindi differenti fra loro, dal punto di vista architettonico: una parte più alta, *Palatium* superiore e una parte più bassa, *Palatium* inferiore. Intorno ad esso si sviluppò ed ampliò, nel corso dei secoli, il borgo di chiara impronta medioevale. Il nome del paese, Piglio, compare per la prima volta nella storia con la Bolla di Urbano II del 1088 con il nome di *Castrum Pilleum*, ma molte vestigia di epoca romana si trovano nel suo territorio. Le più note sono quelle della cd. Villa di Mecenate e quelle della Villa Rustica di S. Eligio. Come accennavo prima, la coltivazione della vite e dell'ulivo hanno sempre costituito il cardine dell'economia di Piglio, al punto di averla resa in passato vera e propria riserva agricola per il feudo anagnino, cui apparteneva. Il paese ha una conformazione geografica che colpisce essendo costruito a forma di ferro di cavallo, su due colline, in modo semicircolare. A modo di anfiteatro naturale: a destra il centro storico; a sinistra gli edifici di nuova costruzione. Non è molto grande e ospita ca. 5000 abitanti. Il suo territorio non è però tutto montano, ma si estende anche a valle, dove è concentrata la produzione delle viti, dalle quali si estrae l'ottimo vino rosso di cui parlavo e che, da qualche anno, si fregia della D.o.c.g.,

come il barolo e il brunello, per intenderci. Un cesanese del Piglio, esattamente *l'Hyperius* 2012 della cantina Emme, ha ricevuto il punteggio di 16,5/20 dalla *Guida dei Vini dell'Espresso*, risultando, al prezzo di 7/8 € a bottiglia il terzo vino rosso migliore d'Italia, tra quelli economici. Sulla strada tortuosa ma agevole che si percorre per raggiungere il centro storico di Piglio, ci si imbatte nella Cantina Sociale del Cesanese, dove gli appassionati possono fermarsi per degustare e acquistare qualche buona bottiglia. Il mio unico rammarico è di non aver potuto prendere un *souvenir* ...nel vetro: al ritorno ho deciso di fare la strada alta per Acuto e non sono ripassato davanti allo spaccio del vino. Sarà per un'altra volta. Certo non mancherà una nuova occasione.

Nella foto dell'autore panorama di Piglio con la Chiesa Collegiata di Santa Maria Maggiore.

L'Osteria della Fontana

La frazione di Osteria della Fontana, l'antica *Delubrum Lavernae*, che non ha luoghi di particolare interesse da visitare, appartiene al territorio del comune di Anagni, in provincia di Frosinone. Siamo nel feudo che fu dell'eroe eponimo Franco Fiorito e si vede. Tuttavia devo segnalare l'esistenza di una gastronomia macelleria molto fornita con annessa enoteca, dove si vende la carne e, se si desidera, la cucinano e la servono in una saletta interna. Quel venerdì mattina non avevo tanta fame, cercavo un Cesanese del Piglio Docg dell'Azienda Emme che si chiama *Hyperius*. Vino ambito che ha vinto il terzo premio del Gambero Rosso come miglior vino rosso d'Italia sotto i 10 euro. Allora, entro e chiedo alla pizzicagnola di farmi un panino con la mortadella. Intanto vado in giro alla ricerca del vino che mi interessa e che però non vedo. Ma vedo che la solerte signora affetta, affetta e affetta ancora, da una mortadella gigantesca. Fetta dopo fetta, fetta su fetta, ne ha creato una bella montagnola. *Scusi signora* - le faccio - *non la metta tutta nello stesso panino. Ne farcisca uno lungo e una rosetta, dividendo le fette.* E, intanto, che mi preparo a pagare una somma spropositata, tiro fuori una banconota da 10 euro, sperando che basti. Quando ha finito il lavoro, incarta i due panini e chiedo: *Quanto pago?* Lei, serafica ma seria, dopo aver pesato mortadella e pane separatamente e incartato tutto con precisione certosina, mi fa: *Sono 2,02 euro.* Strabuzzo gli occhi e le orecchie e mi dico, incredulo: *Cazzo! Vengo anche domani e ancora domani l'altro.* Per il resto, dell'Osteria della Fontana ho da segnalare a viandanti e pellegrini un centro commerciale diffuso che si trova sul lato destro della *SS 107*

Via Casilina, direzione Roma, un ristorante omonimo abbastanza famoso e frequentato e qualche altro negozio di un certo interesse per la gente del posto. E anche, purtroppo, che il degrado in cui versa il borgo, come del resto le foto ben testimoniano.

E' presente nel borgo un edificio antico di una certa importanza, quello che si trova a ridosso della Vecchia Fontana. Chiamato il *Rotone* perché ospitava la macchina idraulica che consentiva il trasporto dell'acqua dalla fonte la Sala fino alla piazza principale di Anagni. Potrebbe aver anche ospitato un vecchio convitto religioso, come attestato anche dalla targa lapidea incisa, non facilmente decifrabile e, soprattutto, dallo stemma papale. Qui i Papi erano di casa. Anagni è conosciuta, infatti, anche come la *città dei Papi*, avendo dato i natali a ben quattro pontefici: Innocenzo III, Alessandro IV, Gregorio IX e Bonifacio VIII. Sulla parete esterna a nord-ovest si nota una eloquente scritta incorniciata

curiosamente nel profilo di alluminio di un faro di una macchina, probabilmente si tratta di una vecchia *1100 Fiat*, *RESTAURO SI MA DEVE RESTARE PUBBLICO, NO PRIVATO*. Seguita da una sfilza di altri *NO*.

Evidentemente la speculazione edilizia che da queste parti impera, aveva messo gli occhi su un eventuale bell'affare.

Più sotto, rispetto all'edificio ormai cadente, si trovano le due grandi vasche dell'antico lavatoio pubblico, risalente ai primi del 1800, l'abbeveratoio per i cavalli postali e le bestie dei contadini, con tanto di fontanella di ghisa per le persone.

Da ricordare, tra i rari cimeli archeologici, anche il cippo *Delubrum Lavernae* scoperto casualmente all'inizio del 1950 durante l'esecuzione di uno sterro per la costruzione di un albergo e attualmente conservato e ben visibile nel piazzale antistante l'albergo. Altri due elementi curiosi ma di una certa attualità, sono la statuina di San Giovanni, con annesso altarino, donata dalla Missione Popolare nel 1999 e lo striscione di Area Nazionale. Per il resto macerie, tuguri, stamberghe, erbacce, fieno cresciuto pure sui muri, vetri rotti, ferri ossidati, cartacce e degrado, degrado, degrado. Ma, si sa, la paesologia deve occuparsi anche di questo. E lo fa anche troppo frequentemente, purtroppo. Del resto se non esistesse anche questo la Ciociaria sarebbe il paradiso.

Nelle foto dell'autore si vede l'abbeveratoio dell'800.

La pista ciclabile Paliano Fiuggi

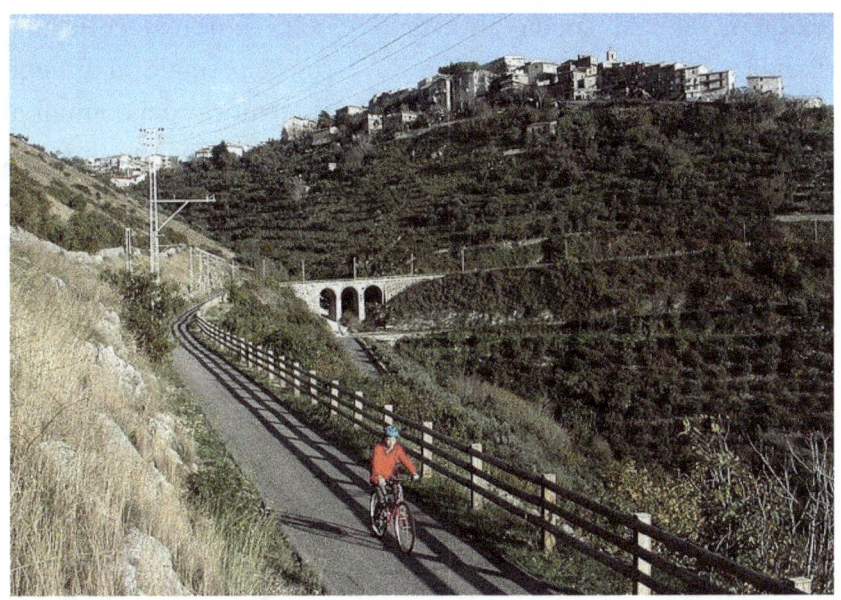

Nella foto di repertorio un tratto della pista ciclabile e, sullo sfondo, il paese di Acuto, FR.

Desidero chiudere questo mio viaggio in Ciociaria con un ultimo capitolo che reca un messaggio positivo di speranza. La pista ciclabile Paliano Fiuggi, *ex ferrovia dismessa*. Percorsa ogni anno da centinaia di cicloturisti italiani e stranieri, attirati dall'enogastronomia locale e dai panorami mozzafiato. Una piccola risposta a chi vedeva nell'industrializzazione selvaggia l'unica risposta possibile ai problemi economici ciociari. Un cenno e una menzione di merito, accompagnati da un segno di vera riconoscenza, va, dunque, agli artefici di questa pregevolissima iniziativa. Essa dimostra come sia possibile, senza con questo auspicare un ritorno alla… clava, un tipo di economia di tipo turistico moderna e sostenibile.

Sul tracciato della vecchia linea ferroviaria che collegava Roma a Frosinone le rotaie sono state sostituite da una pista ciclabile che si snoda attraverso ca. 25 km che collegano Paliano, borgo storico medievale e rinascimentale, a Fiuggi, rinomata stazione termale, attraverso il territorio dei comuni di Serrone e di Acuto. Chi vuole pedalare in piena solitudine, lontano dall'intenso e pericoloso traffico delle arterie stradali, può completare, in sella alla propria bicicletta, un percorso che si snoda tra le dolci colline ciociare completamente immerso nella natura e nel verde.

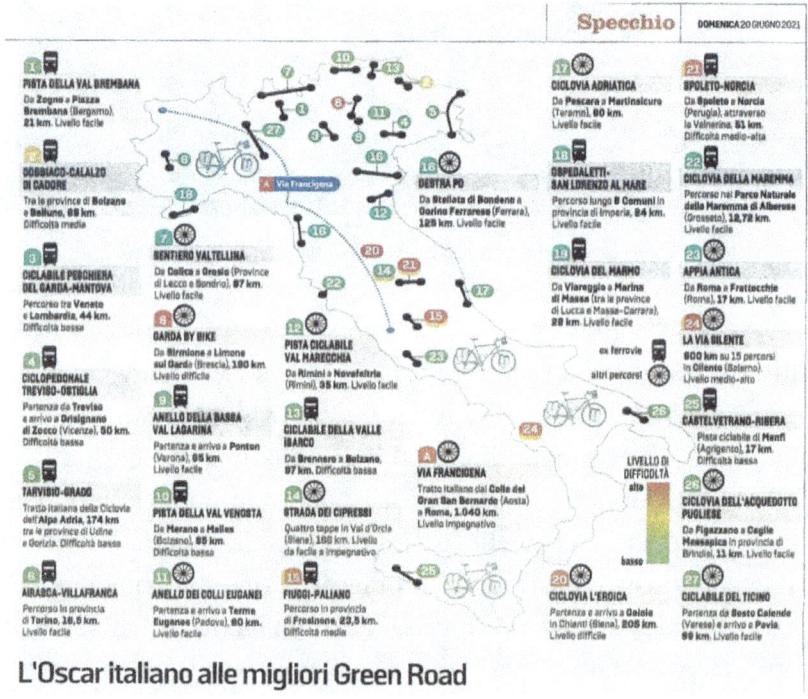

Al centro della cartina si vede, contrassegnata dal n.15, la *green road* Paliano Fiuggi.

Avvertenza dell'autore

Devo ringraziare l'amico prof. Dante Cerilli per avermi gentilmente concesso l'uso del suo testo e delle sue foto per il capitolo del mio libro dedicato al *Bambinello di Ferentino*, da lui pubblicati nel Numero Unico dell'Annata 2020 della sua Rivista di Cultura e Attualità, *Pagine Lepine*.
Per l'onestà intellettuale alla quale provvedo sempre di ispirare tutte le mie attività umane, compresa quella letteraria, devo anche precisare che alcune parti dei testi riportati in questo libro costituiscono, insieme ad alcune foto, il risultato di un vasto, impegnativo, assai fruttuoso e imprescindibile, lavoro di ricerca e di documentazione, provenendo, in varia misura, da siti enciclopedici o da siti d'arte, architettura, religione, turismo, storia e geografia e ponendo meticolosa attenzione all'attendibilità storica e letteraria del libro. La sua funzione, voglio ricordarlo, è di pura e semplice divulgazione e valorizzazione dei paesi e dei territori che ne sono l'oggetto. Ringrazio quindi gli *A.A.V.V.* che hanno contribuito, in modo inconsapevole ma determinante, alla riuscita di questo mio lavoro, fortemente caratterizzato dai risultati dello studio e della mia personale e doviziosa esplorazione dei posti, da una certosina ricostruzione letteraria, artistica e storico geografica e, come si conviene, dalla spiccata e insaziabile curiosità e dal personalissimo *intuitus personae* dell'estensore di queste righe.

Indice

Pagina n. 5 Presentazione
Pagina n. 7 Dedica
Pagina n. 12 Il fiume Sacco
Pagina n. 16 La Valle del Fiume Sacco
Pagina n. 18 La *rivoluzione industriale* degli anni '60
Pagina n. 21 La tomba eneolitica di Sgurgola
Pagina n. 23 La Badia della Gloria
Pagina n. 25 In Ciociaria sulle tracce di A. Tarkovskij
Pagina n. 30 La strada del Vino Cesanese
Pagina n. 35 *Dives Anagnia*
Pagina n. 40 Le Colline Ciociare di Salvatore Tassa
Pagina n. 44 La Selva di Paliano
Pagina n. 46 Le Terme Romane di Supino
Pagina n. 51 A Paliano la poesia la... *mettono al muro*
Pagina n. 55 Castel Sindici a Ceccano
Pagina n. 58 Certi incontri casuali a Paliano
Pagina n. 61 Il Monte Lupone e le Faggete dei Lepini
Pagina n. 63 La rinomata acqua di Fiuggi
Pagina n. 68 Il Castello Longhi a Fumone
Pagina n. 72 Il Bambinello d'oro di Ferentino
Pagina n. 75 La Chiesa di San Pietro in Vineis ad Anagni
Pagina n. 78 Piglio
Pagina n. 81 L'Osteria della Fontana
Pagina n. 85 La pista ciclabile Paliano Fiuggi
Pagina n. 87 Avvertenza
Pagina n. 88 Indice

www.ingramcontent.com/pod-product-compliance
Lightning Source LLC
Chambersburg PA
CBHW072231170526
45158CB00002BA/842